主编 陈川

Fine Brushwork Painting's New Classic

工笔新经典

袁玲玲

似水流年

主编 陈川

广西美术出版社

图书在版编目（CIP）数据

工笔新经典. 袁玲玲·似水流年 / 陈川主编. — 南宁：广西美术出版社，2019.2
ISBN 978-7-5494-1928-9

Ⅰ. ①工… Ⅱ. ①陈… Ⅲ. ①工笔画—人物画—作品集—中国—现代 Ⅳ. ①J222.7

中国版本图书馆CIP数据核字（2018）第172879号

工笔新经典——袁玲玲·似水流年

GONGBI XIN JINGDIAN—YUAN LINGLING·SI SHUI LIU NIAN

主　　编：陈　川
著　　者：袁玲玲
项目策划：罗　翔
出 版 人：陈　明
图书策划：杨　勇
责任编辑：杨　勇
　　　　　吴　雅
版权编辑：韦丽华
责任校对：梁冬梅
审　　读：马　琳
装帧设计：颢　馨
内文制作：蔡向明
监　　制：王翠琴
出版发行：广西美术出版社
地　　址：广西南宁市望园路9号
邮　　编：530023
网　　址：www.gxfinearts.com
制　　版：广西朗博文化发展有限公司
印　　刷：雅昌文化（集团）有限公司
版　　次：2019年2月第1版
印　　次：2019年2月第1次印刷
开　　本：635 mm×965 mm　1/8
印　　张：20
书　　号：ISBN 978-7-5494-1928-9
定　　价：128.00元

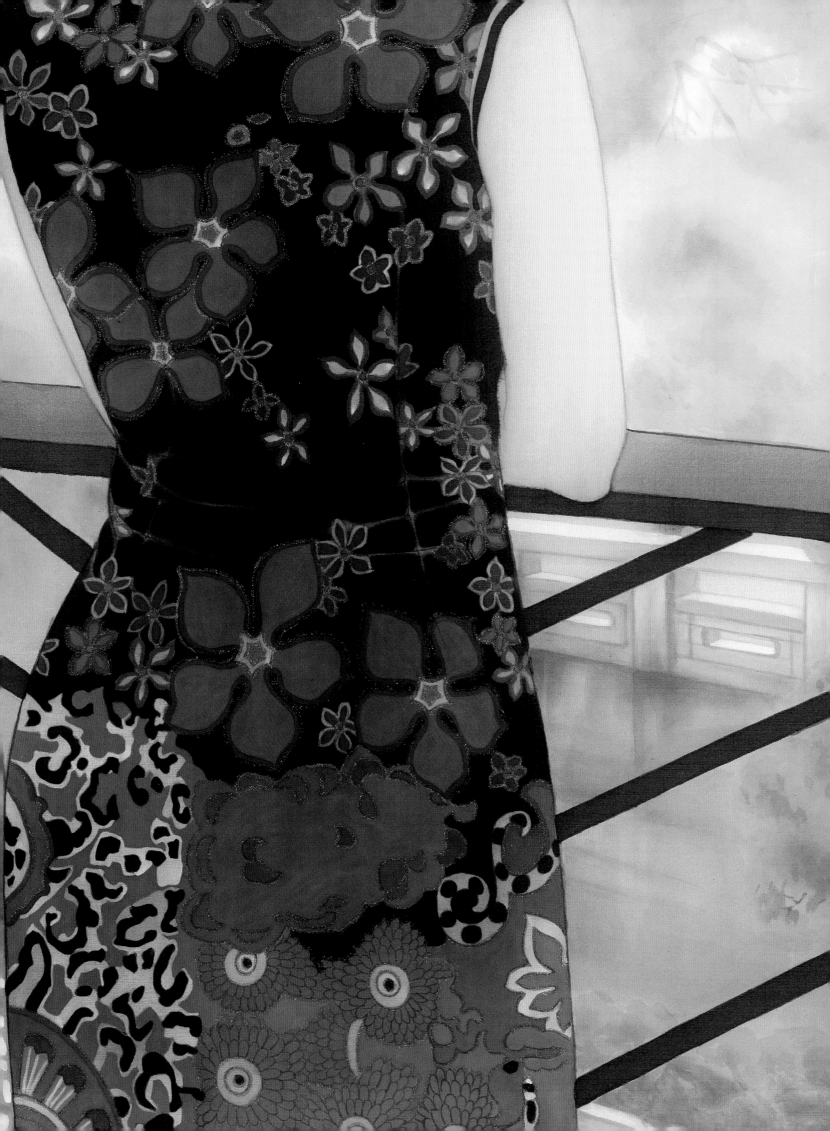

前　言

　　"新经典"一词，乍看似乎是个伪命题，"经典"必然不新鲜，"新鲜"必然不经典，人所共知。

　　那么，怎样理解这两个词的混搭呢？

　　先说"经典"。在《挪威的森林》中，村上春树阐释了他读书的原则：活人的书不读，死去不满30年的作家的作品不读。一语道尽"经典"之真谛：时间的磨砺。烈酒的醇香呈现的是酒窖幽暗里的耐心，金砂的灿光闪耀的是千万次淘洗的坚持，时间冷漠而公正，经其磨砺，方才成就"经典"。遇到"经典"，感受到的是灵魂的震撼，本真的自我瞬间融入整个人类的共同命运中，个体的微小与永恒的恢宏莫可名状地交汇在一起，孤寂的宇宙光明大放、天籁齐鸣。这才是"经典"。

　　卡尔维诺提出了"经典"的14条定义，且摘一句："一部经典作品是一本从不会耗尽它要向读者说的一切东西的书。"不仅仅是书，任何类型的艺术"经典"都是如此，常读常新，常见常新。

　　再说"新"。"新经典"一词若作"经典"之新意解，自然就不显突兀了，然而，此处我们别有怀抱。以卡尔维诺的细密严苛来论，当今的艺术鲜有经典，在这片百花园中，我们的确无法清楚地判断哪些艺术会在时间的洗礼中成为"经典"，但卡尔维诺阐述的关于"经典"的定义，却为我们提供了遴选的线索。我们按图索骥，集结了几位年轻画家与他们的作品。他们是活跃在当代画坛前沿的严肃艺术家，他们在工笔画追求中别具个性也深有共性，饱含了时代精神和自身高雅的审美情趣。在这些年轻画家中，有的作品被大量刊行，有的在大型展览上为读者熟读熟知。他们的天赋与心血，笔直地指向了"经典"的高峰。

　　如今，工笔画正处于转型时期，新的美学规范正在形成，越来越多的年轻朋友加入创作队伍中。为共燃薪火，我们诚恳地邀请这几位画家做工笔画技法剖析，糅合理论与实践，试图给读者最实在的阅读体验。我们屏住呼吸，静心编辑，用最完整和最鲜活的前沿信息，帮助初学的读者走上正道，帮助探索中的朋友看清自己。近几十年来，工笔繁荣，这是个令人心潮澎湃的时代，画家的心血将与编者的才智融合在一起，共同描绘出工笔画的当代史图景。

　　话说回来，虽然经典的谱系还不可能考虑当代年轻的画家，但是他们的才情和勤奋使其作品具有了经典的气质。于是，我们把工作做在前头，王羲之在《兰亭序》中写得好，"后之视今，亦犹今之视昔"，留存当代史，乃是编者的责任！

　　在这样的意义上，用"新经典"来冠名我们的劳作、品位、期许和理想，岂不正好？

2013.7

目录

袁玲玲

1974年生于河南郑州。

1996年毕业于河南大学美术系获学士学位。

2009年毕业于中央美术学院中国画学院获硕士学位，导师唐勇力教授。

2015年毕业于中国艺术研究院获美术学博士学位，导师唐勇力教授。

现为中国国家画院博士后，合作导师杨晓阳教授。

中国美术家协会会员，中国工笔画学会理事，原文化部艺术发展中心中国画研究院研究员、副教授，硕士研究生导师。

多幅作品参加第十、十一、十二届全国美展，第五、第六、第八届全国工笔画大展，北京国际美术双年展，全国青年美展，中国当代艺术大展等各类国家级大型学术展览活动，并获金、银、铜、优秀等各种奖项。参与法国、英国、韩国、日本等各类国际交流展及学术活动等。

多幅作品被中国美术馆、中央美术学院、美国马歇尔大学、中国艺术研究院、中国工笔画学会、厦门美术馆、郑州大学等单位及个人收藏。

在《美术观察》《美术》《艺术评论》《中国画苑》《美术向导》《中国国家画廊》《艺术沙龙》《中国书画》《东方艺术》《中华儿女—书画名家》《美术博览》《鉴赏收藏》《文汇报》《京华时报》《新京报》《艺术生活快报》等美术类国家级核心期刊、报纸发表学术论文、绘画作品百余篇幅。出版专著《中国画名家年鉴·2007——袁玲玲》《当代工笔画唯美新视界——袁玲玲工笔人物画精品集》等。

妙极其微

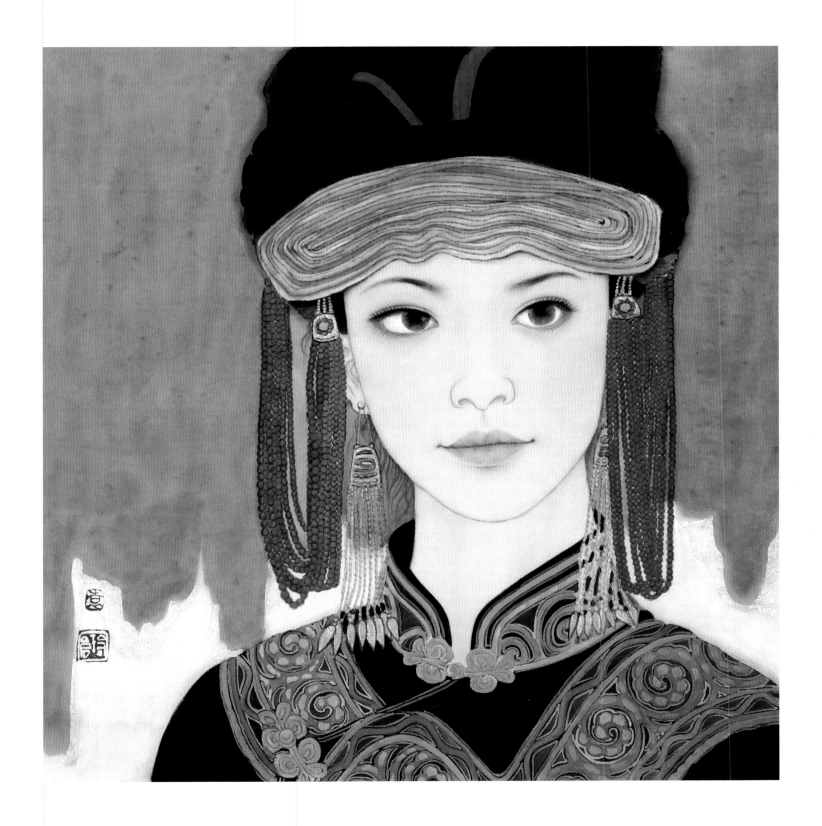

季 35 cm×35 cm 绢本重彩 2012年

在我的作品中，肖像画占有很大的比重。人的千姿百态，活泼的情感表达都在一颦一笑和细微的动作中。

这幅少数民族肖像来源于广西采风，她吸引我的不仅仅是靓丽的服饰，还有那微妙的眼神。

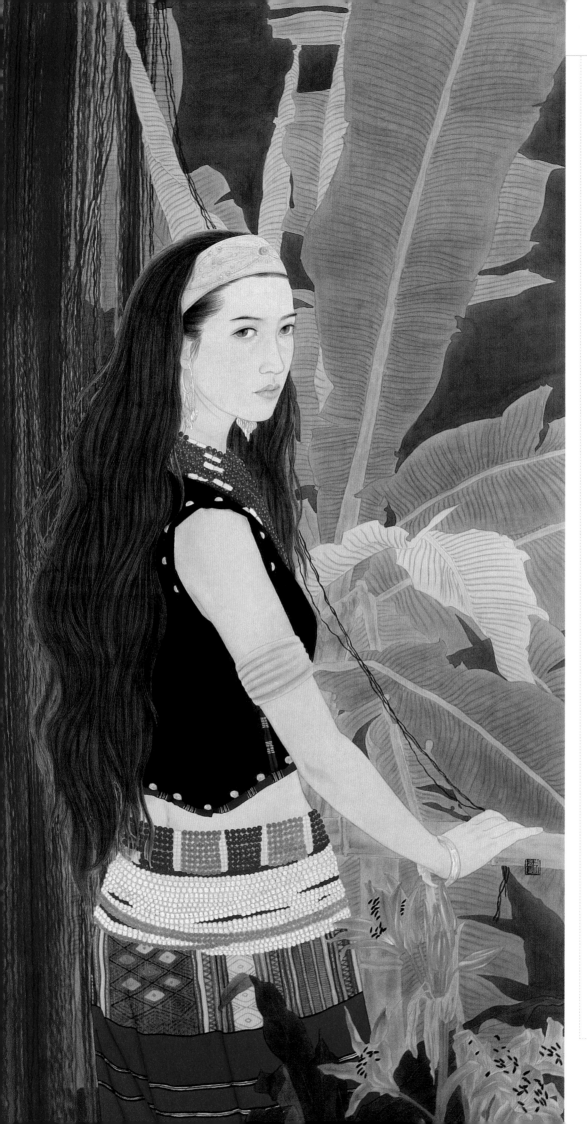

绚丽多彩的服饰是各个民族不同风貌的最好体现，也是吸引我们去描绘不可回避的亮点。少数民族服饰最大的特点是色彩浓丽，即使是黑色、蓝色，也是极端饱和。精致的刺绣和配饰，有趣味性、丰富性，充满画意。

← 佤族姑娘　140 cm×70 cm　绢本重彩　2007年

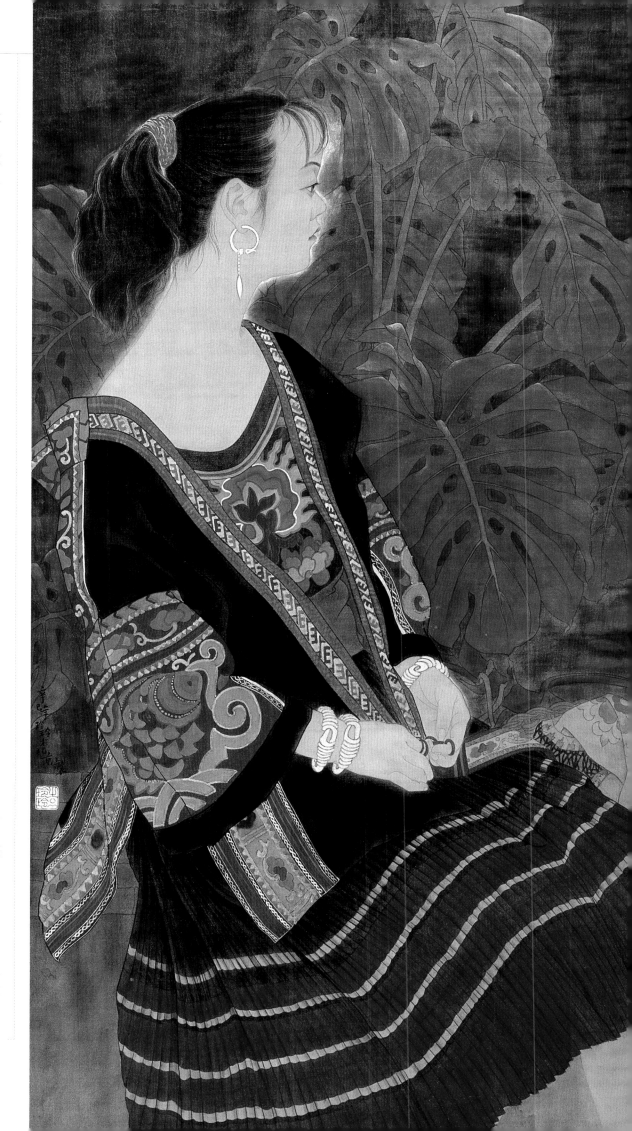

在最简单的模特写生中改变最通常的思考方式，把写生当创作来画。我把人物置于暗夜中，用斑驳洒落的银色体现月色的朦胧与皎洁，少女在月色中的情思与遐想跃然纸上。

月色如银　120 cm×60 cm　绢本重彩　2000年

肖像一（素描稿）

绘画不仅是画家个体的行为，更是画家自我意识的觉醒、社会责任的担当、学术价值的考量，当你感觉在前行的道路上需要更多的力量时，那也是你不满足于现状，需要向更高目标追求的开始。

肖像 85 cm×65 cm 绢本重彩 2007年

肖像二（素描稿）

一切绘画创作均源于
内心情感的涌动。工笔画
以精细为主，并不意味着
没有写意的因素，在传统的
基础上糅合写意的精神与
手法，使画面更富于变化。

〔肖像二〕　85 cm×65 cm　绢本重彩　2007年

 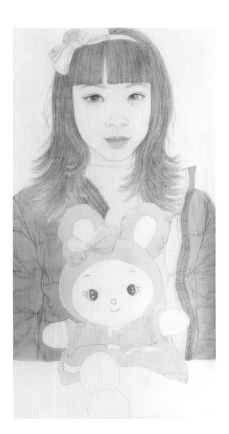

模特照片

孩子的肤色娇嫩，在刻画完五官之后只需用朱磦色加一点藤黄，调水后呈淡淡的粉色，罩染三四遍即可。此幅作品根据形象塑造的必要只取最需要的元素，其他的都忽略掉。比如把女孩子喜欢的布娃娃加进去，以突出人物性格，使画面协调。

写生和创作的要点对工笔画来说主要是以其精致细微的绘画手法作为其表现形式，造型严谨，刻画精致，色彩艳丽。但如果把握不了度，就会流于"僵化""匠气"或"俗气"。这也是工笔绘画发展到今天看似繁荣的背后同时也出现了诸多问题的症结所在。

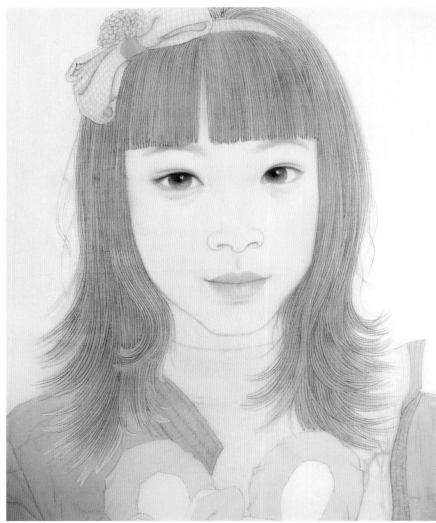

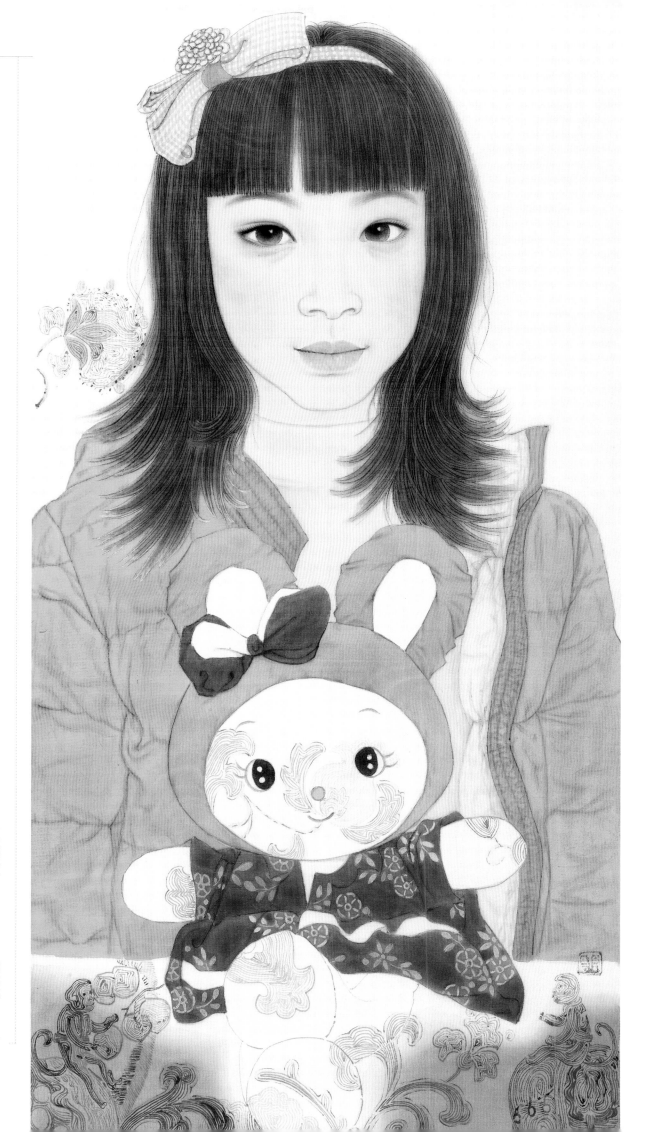

一 童颜之一　70 cm×35 cm　绢本重彩　2017年

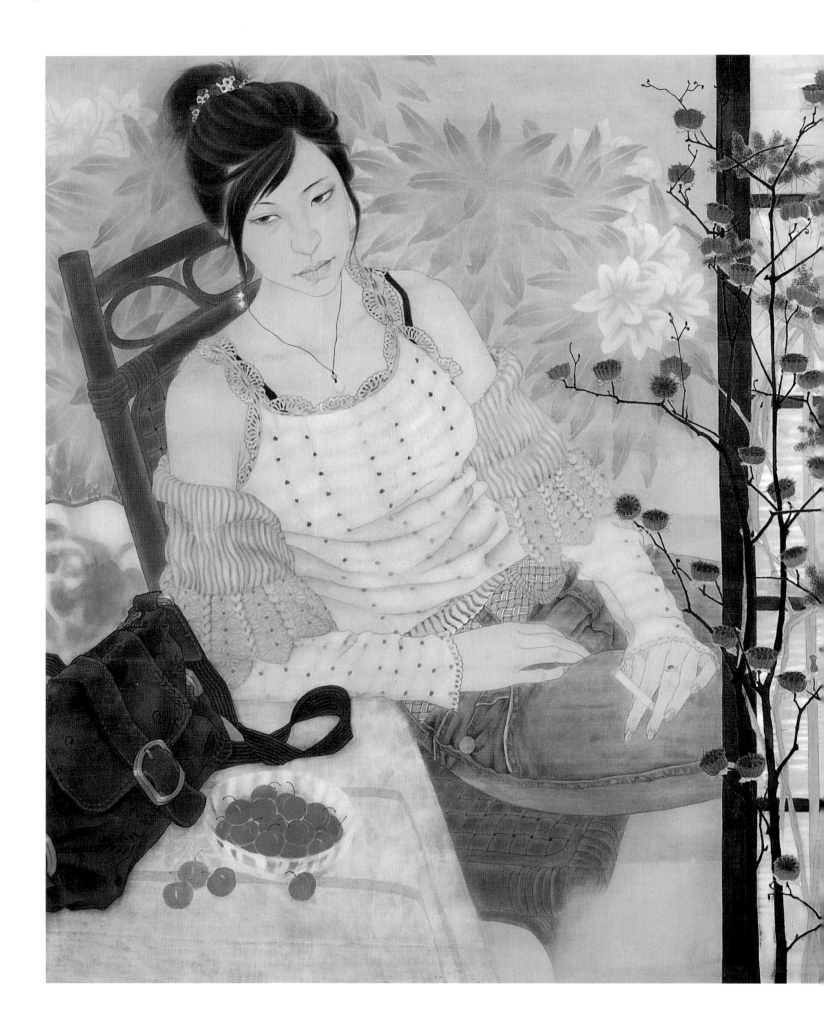

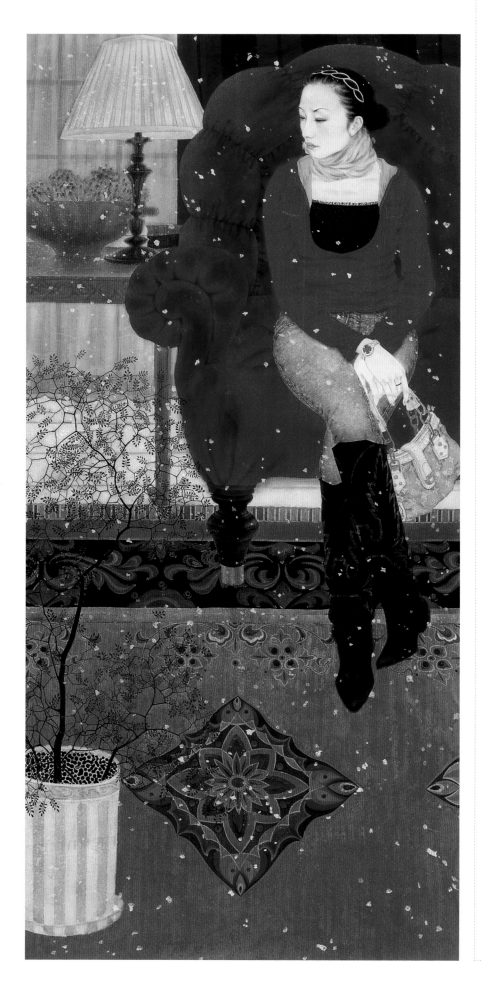

《无语的心情》创作思路

　　每一个人的心中都有一个美丽的童话，只是在日常的琐碎中已被渐渐忽略，是时间的飞转流逝，还是内心的悄然变化？当我们的周围充满着喧嚣与纷扰时，当绘画的形式被功利的时代催生膨胀时，我只想保留心中的那份美丽与恬静。尽管那份梦想是如此的孱弱，尽管那份恬静是如此的淡然，但却是我心中永远的童话——一份明丽、一份优雅、一份淡定、一份从容，就像丛林中一株不起眼的小草，尽管渺小，却依然青葱，在经受风雨中，磨砺着自己的生命！

　　一种深醉的红，一种浪漫的红，一抹五彩的轻纱，围绕颈间，那低垂的眼眸，那简淡的神情，那无言的期许，那超然的娴雅与从容。似乎无需言语，一幅作品，一种心情，在无言中传递着画者的心声，我的绘画，我的心情，褪去了年少的莫名与冲动，流转为一份淡定与从容，在注视变迁中独享着那份无语的心情。

←
无语的心情之三　180 cm×80 cm　绢本重彩　2007年

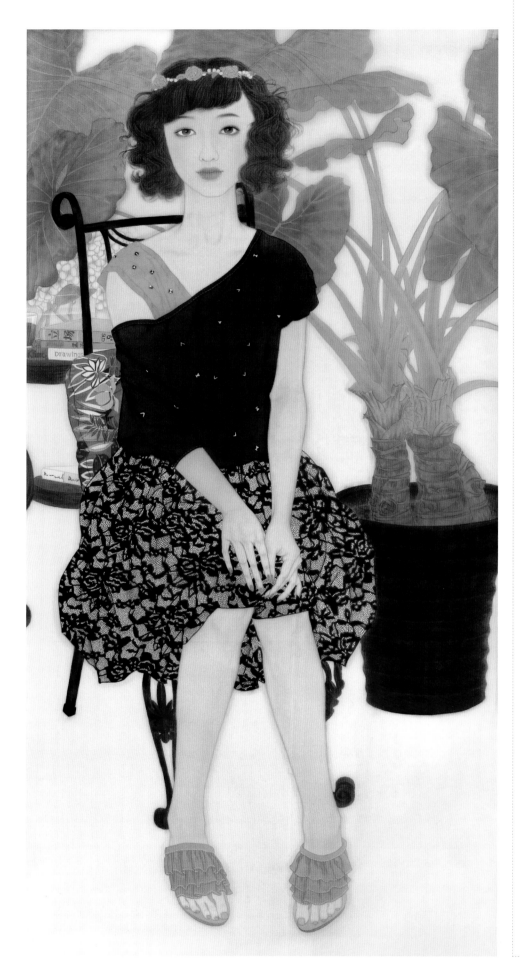

把写生当作创作来画是非常有用的
学习方法。这个女孩子爱聊天，我在写
生过程中充分了解了她的性格特点、生
活状态等各方面的信息，于是就考虑到
把这种状态描绘到我的写生作品里，既
可以增加画面的趣味性，又可以很好地
尝试各种类型的表现方法。画中的染色技
巧采用了更加灵活、随性、自由的方式。

人物正面写生是被认为比较不好表
现的角度，首先应该关注的是人物整体
形象处理的完整性与节奏感，作品之所
以能够打动人是因为它能和观众产生心
里共鸣，引发艺术的联想与思考，从而
产生魅力。

←
无语的心情之四
170 cm×70 cm 绢本重彩 2013年

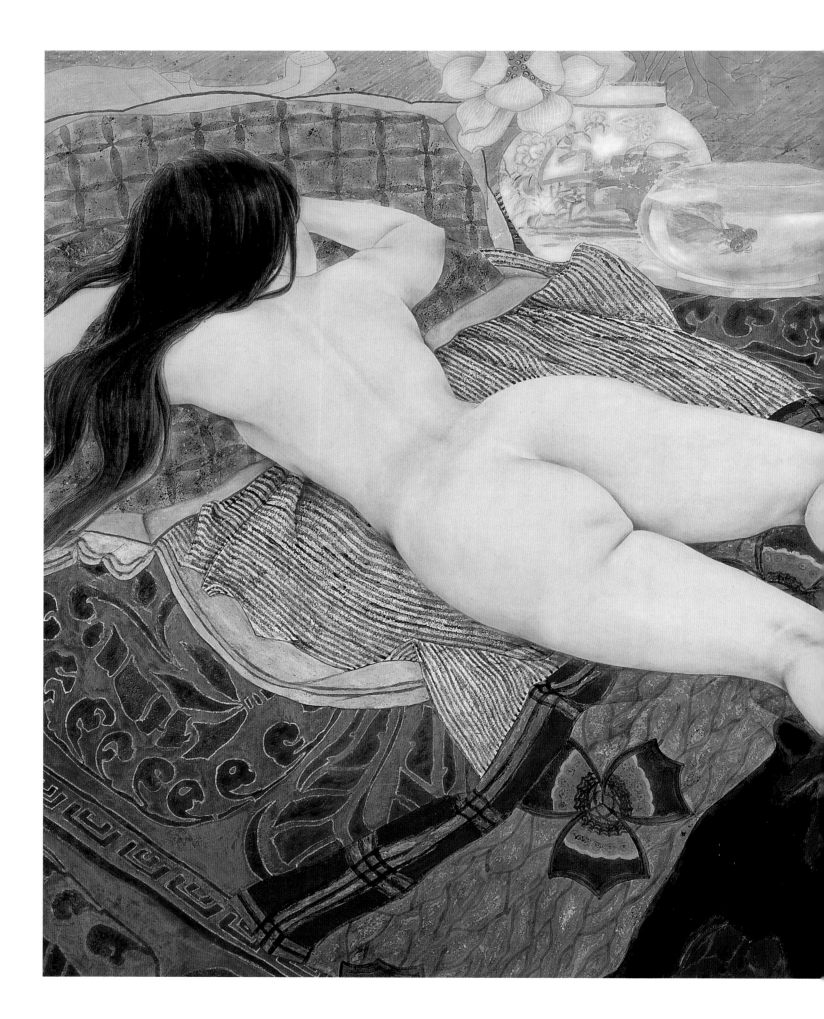

在写生过程中除掌握人体造型的基本规律外，更重要的是因人而异的变化与通达，每个人的精神面貌、风格特点、气质特征都是不同的，这些就构成了我们生动形象的人性世界，也是我们不断发掘寻找的灵感源泉。

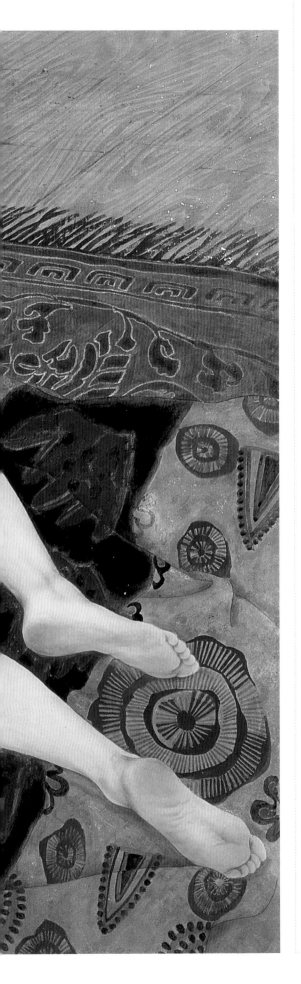

← 鱼　100 cm×140 cm　绢本重彩　2001年

意态绰绰

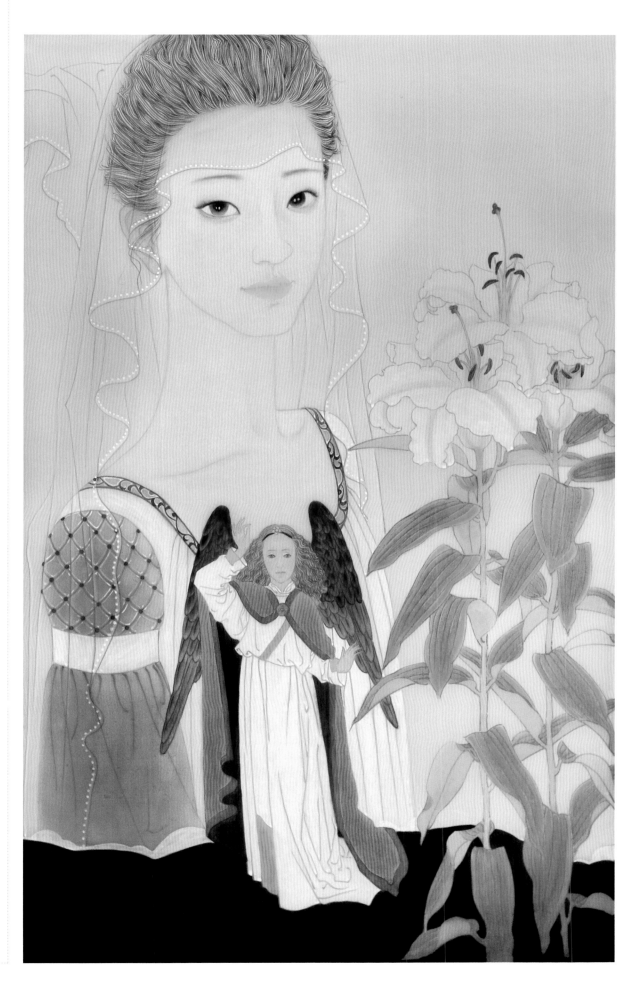

天使之翼一 80 cm×50 cm 绢本重彩 2015年

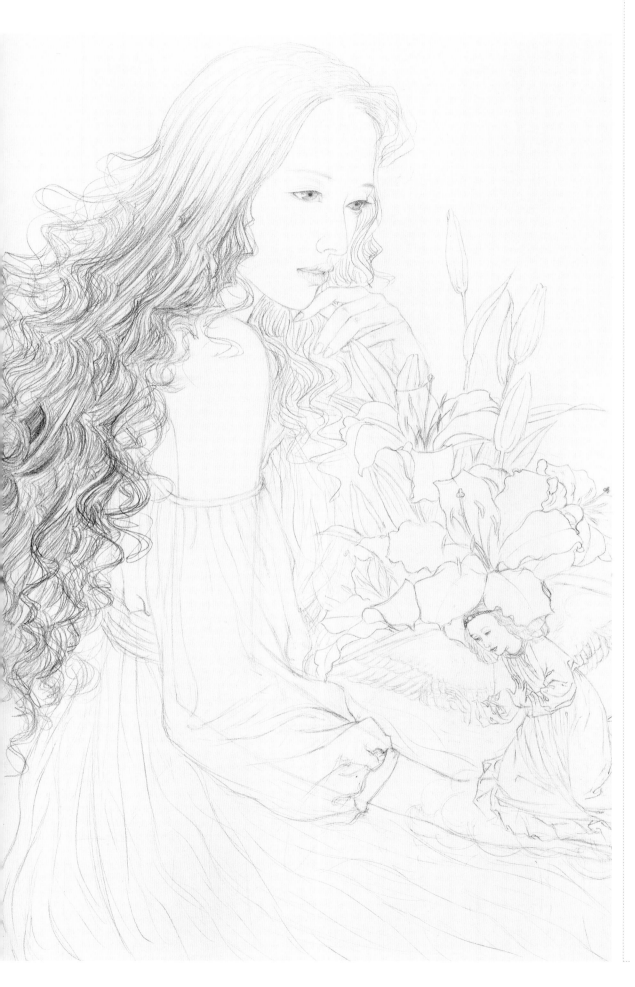

在我的铅笔初稿里，前期的学习阶段会比较严谨，后期的创作阶段会比较放松，一般我不会把所有的线描都刻画得精微细致，而是只注重一些主要的不能有偏差的关键部位，其他的则松散一些，以便在勾勒线描时产生自然变化。

←
天使之翼二（素描稿）

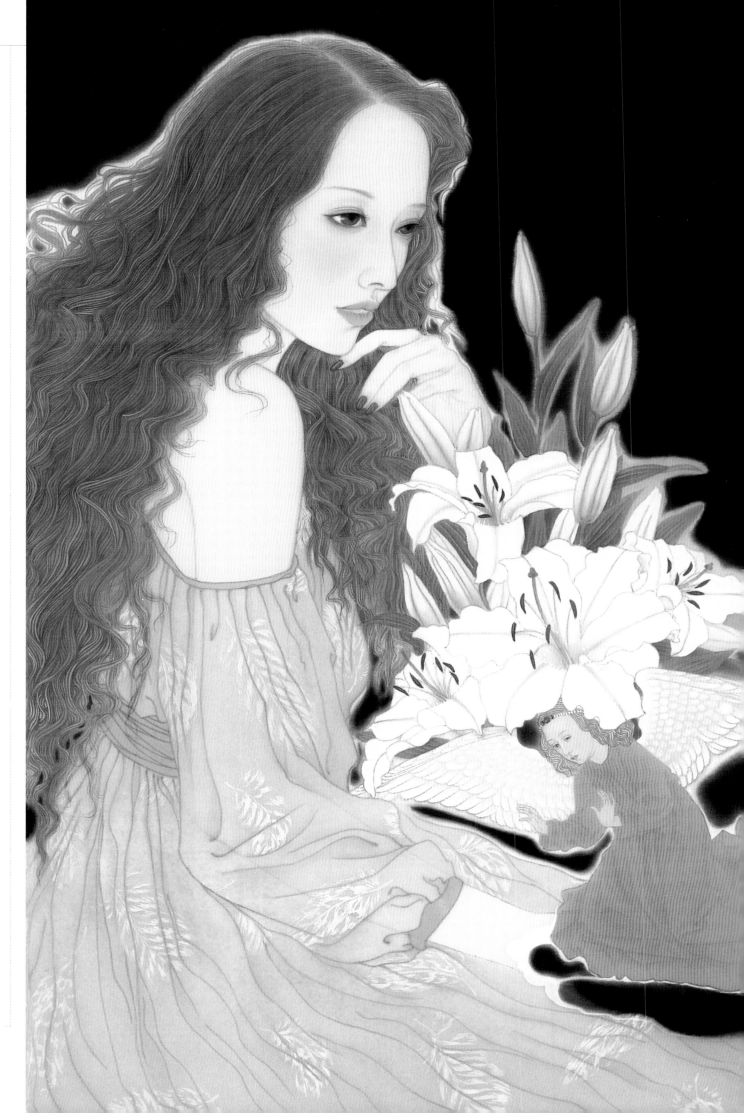

天使之翼二　80 cm × 50 cm　绢本重彩　2015年

变革·语境·表达—— 当代工笔绘画视点分析

中国工笔画为中国绘画发展史中成熟较早、最为古老的画种之一，经历了数千年的风雨浮沉，在源远流长的历史长河中，给我们留下了许多旷世杰作。而在其发展过程中，也体现了不同一般的文化现象，当人们的视觉转移随着审美行为及话语权改变的同时，工笔人物画也曾一度处于逐渐被中国绘画另一种形式——水墨语言所淹没的状态。从秦汉滥觞至唐宋鼎盛，古老的工笔绘画以它独特生动的笔触和绚烂多姿的色彩书写了中华民族从原始冲动至古文明的巫术活动，从道仙思想到"成教化、助人伦"的政治功用，再到人文思想的觉醒与文化自觉、社会责任的担当……一部灿烂备至的民族文化发展史。元明以后，随着文人水墨绘画的兴起，文人雅士对绘画"随性而作，不拘形似"的"非绘画性"的追求，对笔墨语言"疏简""萧散""清雅""安逸"的大力推崇，使古典工笔绘画在日渐式微的文化背景中逐渐失去了往昔的辉煌而不断被边缘化，甚至一度成为"无士气""匠气""俗气"的代名词。中国工笔人物画的图像中心也从此消失。

随着新中国的建立与发展，学院教学体系逐步完善、各类展览不断涌现，改革开放的春风吹遍大地，被束缚已久的人文思想得以全面解放。20世纪80年代，中国工笔人物画这一古老画种又在新的时期焕发出新的生命活力。当代工笔画在21世纪的今天，已经走过了自改革开放后迅猛发展的30年风雨历程。其间有众多老一代画家的大力倡导与推动，也有年轻画家的执着与努力。工笔画从低谷走向繁荣的背后不仅仅是一种绘画语言的承续和丰富，更是在当代审美共同观照下的对传统价值的重新认定，是经过人文思想的深度思索，在中西文化的有效对撞、社会形态的有机转型、文化价值的有效介入等因素下的对传统与现代绘画图像背后的"人"的深层思考。本文旨在通过学理上的探讨，以期做一点微小的提示。

一、工笔画的时代变革

20世纪末八九十年代的中国社会发生了巨大的变革，随着门户的开放，经济的飞速发展，人文思想也随之转变，全球化的文化、艺术信息在此时被充分地共享，面对如此纷繁的西方艺术表现形式，当代中国的艺术家在20年间经历了一个从盲目地模仿西方现代主义艺术观念、形式和追求视觉感官刺激到回归绘画本体精神、表达理性状态的观念裂变—修复—重构的过程。进入21世纪更加呈现出全方位的发展趋势：无论是技术的完善和拓展，还是理念的更新和实验，观念的渗透与表达都从各方面反映了中国画艺术也同其他艺术形式一样在当今时代背景之下有更为冷静的思考和创新精神。在对各种艺术形式的吸收与借鉴中，在继承传统精神的基础上，实现了传统与当代的结合，中国画完成了时代的大转型。

改革开放以来，被西方现代主义、后现代主义艺术潮流冲刷的中国画界，艺术家思想观念开始发生变化，虽然西方现代艺术并不是中国当代绘画变化发展的全部原因，但是却以此为外因迎来了中国艺术的当代变革，中国画也在这种社会文化的多元性的基本状态中不断地转变。最先出现转变是在"水墨"领域。对于中国画来说，"水墨"一词并不能准确涵盖中国画的概念，或者说它并不能代表完全意义的中国画，只是传统媒介在当代艺术对撞中的观念延伸，而正是这种延伸拓展了中国画的表现空间，转换了视觉角度，放大了"水墨"的"迹象"表现，追求视觉图像"迹象"化的新表达。相比水墨领域轰轰烈烈的现代转变，工笔人物画的发展变化则相对缓慢，但我们也能从工笔画坛语言的沉默中渐渐地领略到，虽然它没有表现出多少文化批判的热情，但它却在自身内部不自觉地为工笔画的复兴准备着扎实的物质基础。（下转P28）

异质的生长之三　33 cm×33 cm　绢本重彩　2013年

画面的构成和形式安排是一幅画的匠心所在，即六法论所谓"经营位置"，每个画家的着重点不同，所喜欢的画面元素会有差异。随着画家对艺术的追求的突破和改变，匠心也逐渐地凸显和完善。

↑ **异质的生长之二** 33 cm×33 cm 绢本重彩 2011年

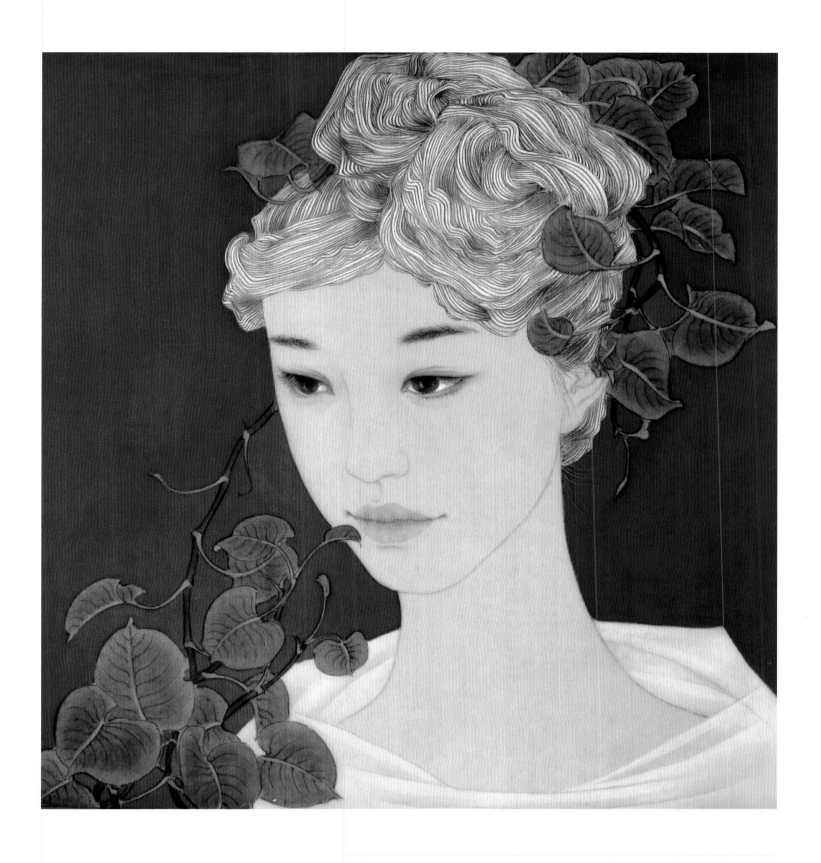

异质的生长之一　33 cm×33 cm　绢本重彩　2011年

画家的阅读不在乎看的是多么经典，而是要能打动心灵。或许
是一枝花，或许是一株草，或许是一幅不起眼的插画，都会在心灵颤
动的一刹那成为永恒，在学习中重要的是培养自己对生活敏感的心。

（上接P25）就像历史上工笔画的衰落并不主要是出于艺术原因一样，从20世纪80年代开始的工笔画的复兴也同样伴随着社会政治与艺术思想的变革浪潮。十一届三中全会以后，人们的思想全面解放，西方现代艺术思潮也像冲破堤坝的洪水裹挟着泥沙汹涌而来。80年代中期掀起了轰轰烈烈的"中国的视觉革命"，处于长期封闭的中国艺术就像干涸的土地一样恣意地汲取着一切东西，'85新潮美术在最短的时间内将西方现代主义在中国演练了一遍。岂止"现代主义"，"后现代"也进来了。正如高名潞说的："那80年代中期的文化热潮，实际上已经带入了后现代主义的艺术观念。1989年的中国现代艺术大展，行为艺术、装置艺术等种种非艺术的'艺术'都出现了，'艺术'已成为一种艺术学所无法涵盖的概念，而进入社会学和文化学的陈述范围。"1989年的现代艺术大展对本质主义的挑战是空前的，有人说它宣告了"现代主义"的终结。其实"终结"一说，还是现代性的话语，它意味着"后现代"的到来。至今，我们还无法对这一大展所带来的问题进行清理，或许也不需要清理，因为"杂乱"与"含混"，用"古典美"和"现代美"是无法形容后现代艺术的"第三类型的美"的特征。

虽然我们现在看来那时的作品不免充满着模仿和不成熟，但在艺术的发展过程中并不能说是无所作为的，它最终还是推动了中国艺术界对于艺术本体的大讨论。艺术从此脱离了"政治第一"的价值评判模式，把目光投向艺术本体的探索和讨论中，回到"人"的主题上，实现人道主义的回归；把长期以来单一的"社会主义现实主义"创作模式演变为多元化的艺术实践格局。工笔画和其他画种一样感受着这喧闹的场景，紧跟中国社会的变化轨迹，完成了当代工笔画的历史转变。

二、工笔画的学术语境

20世纪80年代以来当代工笔画的复兴与繁荣同样在很大程度上根源于这一时期的当代文化。信息文明的时代已经到来，世界正以前所未有的姿态高速阔步地向前迈进。在高速的生活节奏下，也产生了与之相适应的审美文化，当代工笔是当代视觉经验与审美需求的直接产物，它以广泛而宽容的心态接续数千年的工笔画传统，同时又向各种新视觉艺术汲取养料。（下转P33）

→
异质的生长之四　33 cm×33 cm　绢本重彩　2015年

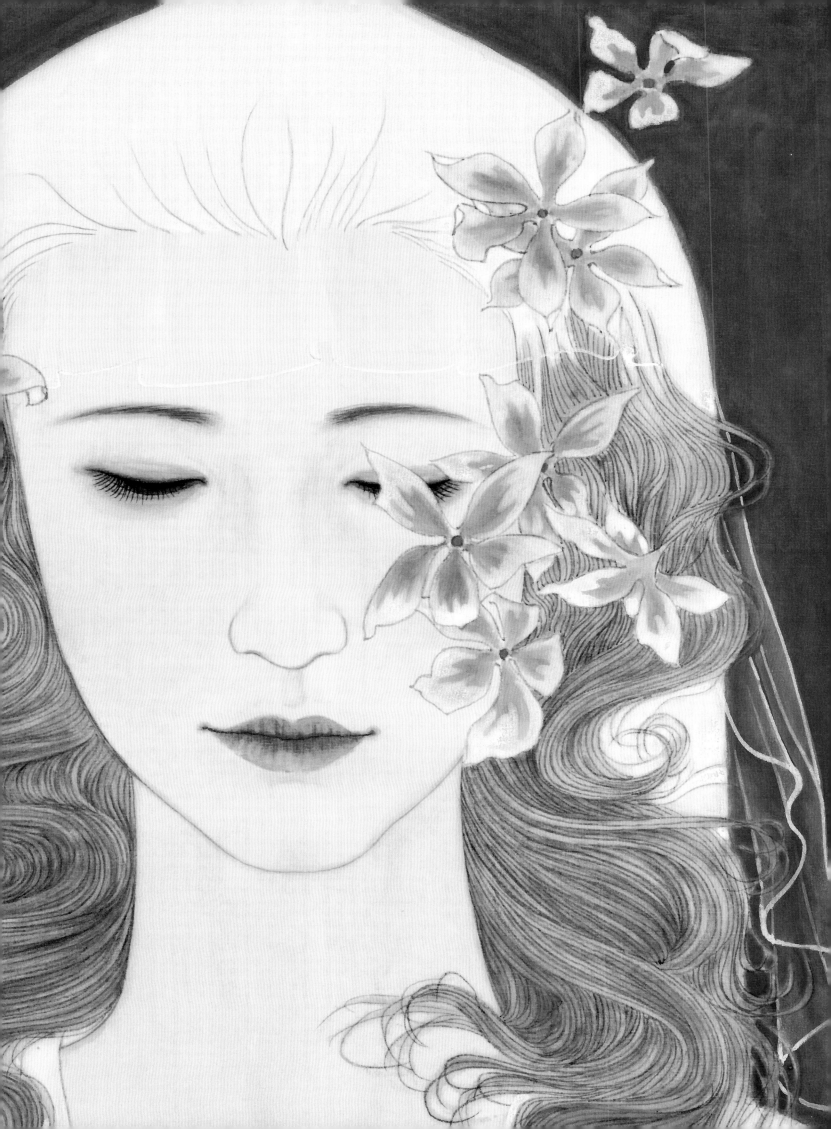

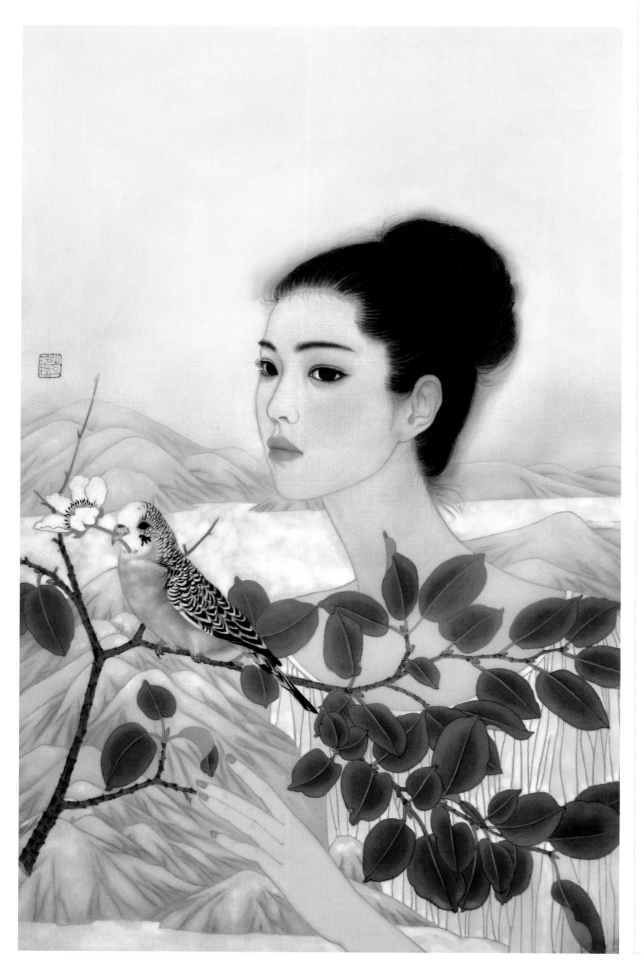

心海之一　80 cm×50 cm　绢本重彩　2012年

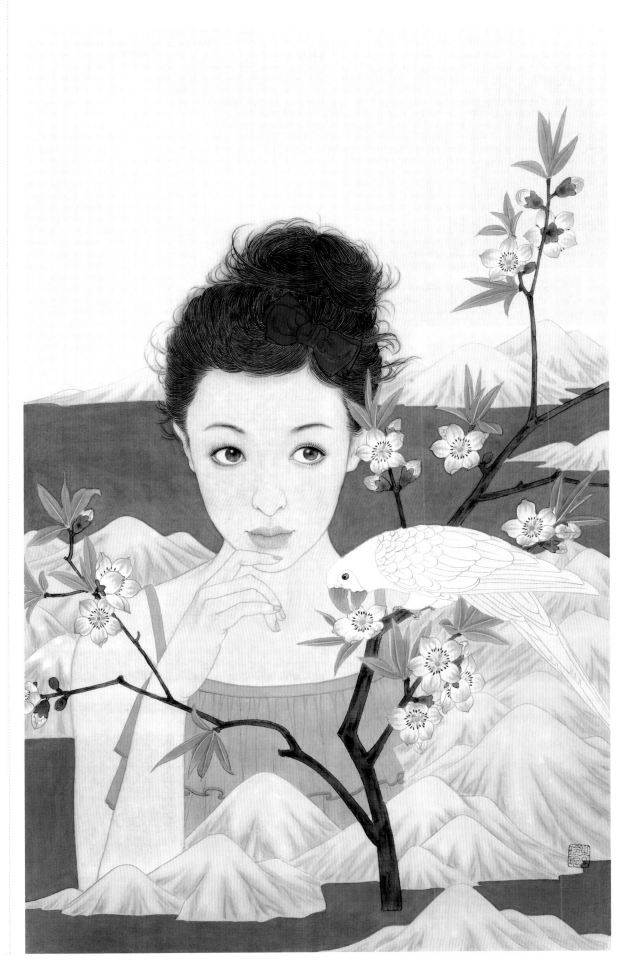

「心海之二」 80 cm×50 cm 绢本重彩 2013年

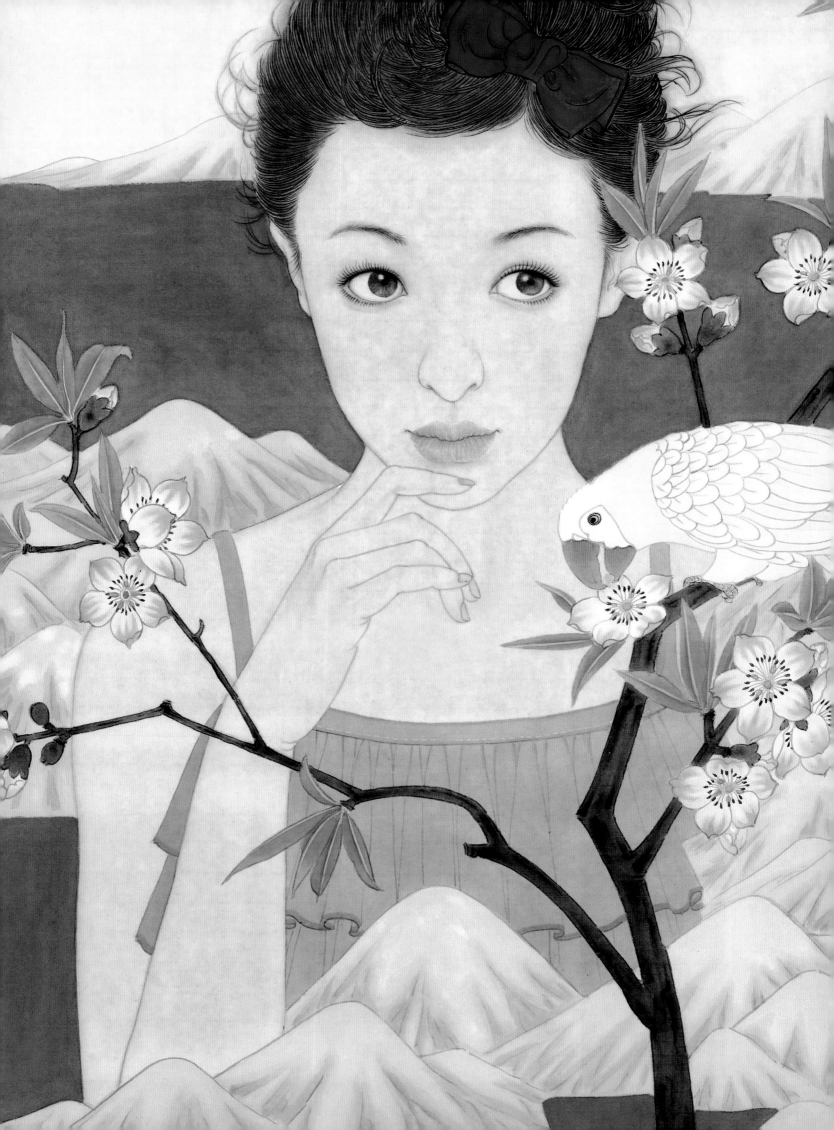

（上接P28）80年代以来，西方学术界自身的转型也越来越改变了其传统的学术形态和研究方法，学术史、科学史、考古史、宗教史、性别史、哲学史、艺术史、人类学、语言学、社会学、民俗学等学科的研究日益繁荣。研究方法、手段、内容日新月异，这些领域的变化在很大程度上改变了整个人文社会科学的面貌，也极大地影响了近年来中国学术界的学术取向。不同学科的学者出于深化各自专业研究的需要，对其他学科知识的渴求也越来越迫切，以求能开阔视野，迸发出学术灵感、思想火花，借以生成东西方学术糅合的果实，这个果实是饱含自身深厚的民族传统和国际学术多方研究成果的丰厚营养的果实。就像绘画研究一样，图像学的研究也开始在国内兴起，［美］欧文·潘诺夫斯基的著作《图像学研究：文艺复兴时期艺术的人文主题》被翻译介绍到国内，学界对于他的关注也促使了绘画艺术对于图像价值的再次深入理解。潘诺夫斯基对作品的主题与意义有三种阐释："1. 第一性或自然的主题；（还可以划分为事实性主题与表现性主题）2. 第二性或程式性主题；3. 内在意义或内容。"从这三种阐释作品的层次里我们可以更加明确地进行绘画本质与社会意义的重新解读。还有［瑞士］沃尔夫林的《艺术风格学》，这部研究文艺复兴后艺术中风格问题的专著，把他的思想综合于完整的美学体系中，这个体系对后来的艺术批评有很重要的影响。沃尔夫林在这部著作中提出了五对基本概念作为准则，试图解答以下问题：古典艺术和巴洛克艺术之间的主要差别是什么？在不同的文化和不同的时代中是否存在这样一个模式，它构成了表面上显得杂乱无章的艺术发展的基础？是什么因素引起人们对同一幅画或同一个画家产生完全不同的反应？他以大量的视觉艺术材料，从素描、绘画、雕塑、建筑等角度，通过对拉丁民族和日耳曼民族不同时期的艺术进行相互比较，阐述了自己的观点，为巴洛克艺术恢复了名誉。后来的沃尔夫林学派从这里进一步发展了他的理论，使他的体系也能适用于不同时代和不同民族的艺术研究。这个体系对我们进一步探讨中国画艺术发展各个时期所呈现的风格现象也提供了一个不同于国内研究的切入点，作为探索绘画艺术风格发展的叙述与思考呈现出一种更为细致与严谨的科学方法。

诚然中国艺术精神和西方有着本质的不同，但在学术的深入研究和探索中同样遵循着科学而严谨的法则，这也是中西文化交流所需要的。要了解西方的艺术是如何一点点走到这里的，必须把各种艺术的现象放在西方的实境中去考察，才能对现在发生的事情有判断。纵观千余年西方绘画的发展脉络，西方绘画以人物为主，其观念易走极端，最初从模仿论起步，强调写生和模仿，被称为"再现"时期；后来只重视主观性，强调内心世界的表达，尤其是情感世界的表达，否弃客观世界，被称为"表现"时期。再进一步极端化，就是走向沃林格二元论中与"移情"相对的"抽象"的一极，其理论核心反映出人与外部世界的紧张关系与批判情节。按其发展逻辑，再后只能是自我否定，导致绘画被逼离主流地位而边缘化。当然今后会发展到何种地步我们只能猜测，艺术史的真正书写是要时间的沉淀为佐证的。

而发生在我们身边的艺术现象也是要放在中国的实境中来思考才能得出具体的结论。纵观历史与传统，中国绘画艺术的核心体现的是"和而雅的气质"所产生的独特的"心象"反应。"心象"在"再现"和"表现"、"具象"和"抽象"的两极之间变换游走，不走极端，而采取"中道"，或为"中庸"的立场。正是这样的谦和造就了中国绘画的独特气质，对待外部世界更加强调"目识心记"。例如顾闳中的《韩熙载夜宴图》即是强调心的作用，利用画家对韩熙载夜宴生活的目识心记，栩栩如生地刻画出了南唐大臣韩熙载感于南唐的没落而放任于笙歌艳舞之中以掩藏自己满腔的政治抱负。作品对于人物、环境的描写亦即追求"心象"，它既不是具体的"这一个"的典型，观者无需根据人物的个体特征来核对具体对象的客观真实，也不是拉斐尔"圣母"式审美平均数的类型。确切地说，这些人物是画家观看对象之后，内心世界理智与情感纠葛的表露，是一种"对象化的自我欣赏"，其上乘是灵感思维的产物。（下转P36）

心海之二（局部）

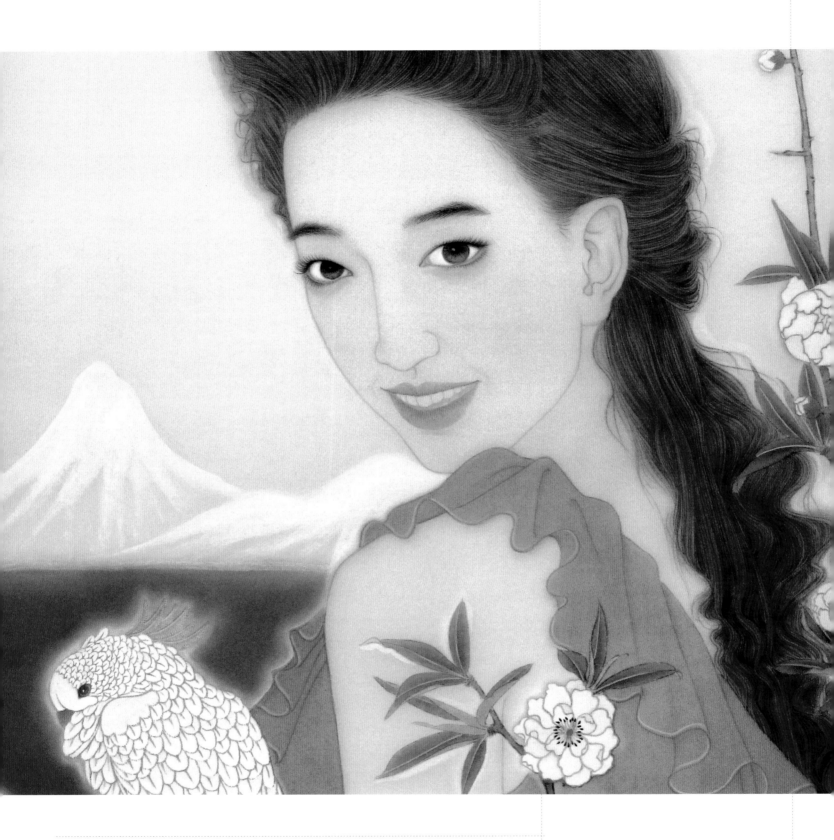

绢一直是我青睐的画材，工笔创作几乎都是绢本的。绢是蚕丝所制，蛋白的天然成分使它具有晶莹润泽、温清如玉般的质地，而且透明感更强，也更坚韧。绢上染色的效果和纸本有很大的差别，一般要裱在画框上，后面要垫一层白纸，画的时候随时查看效果，不然托裱以后会发现容易染过头，所以在用绢本画时一定不要画十分，画个八九分即可。当然随着现代工艺的发展，绢也出现了很多的种类，我们因材而用。

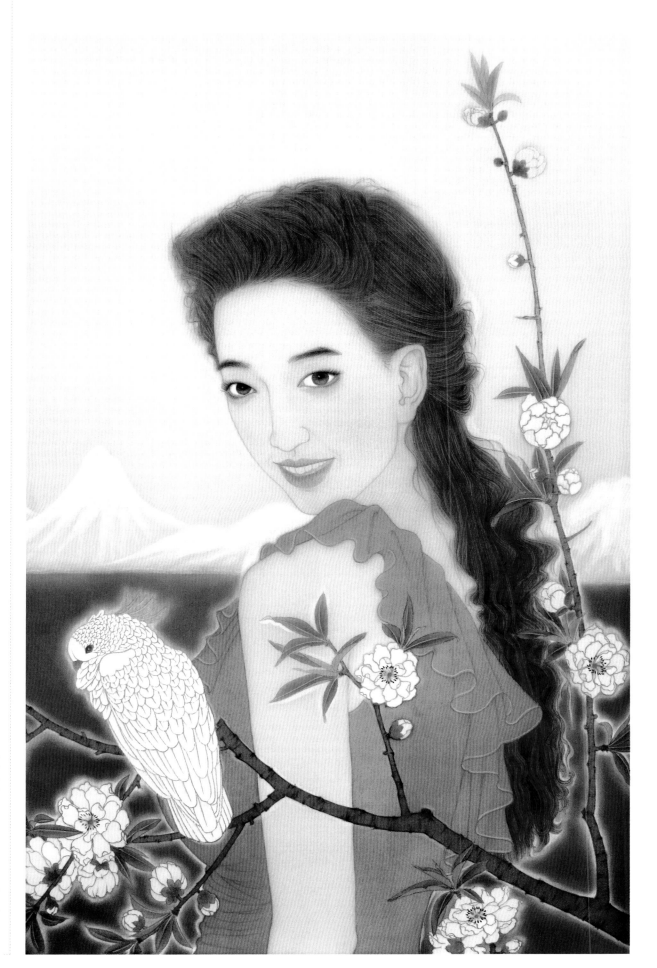

心海之三　80 cm×50 cm　绢本重彩　2013年

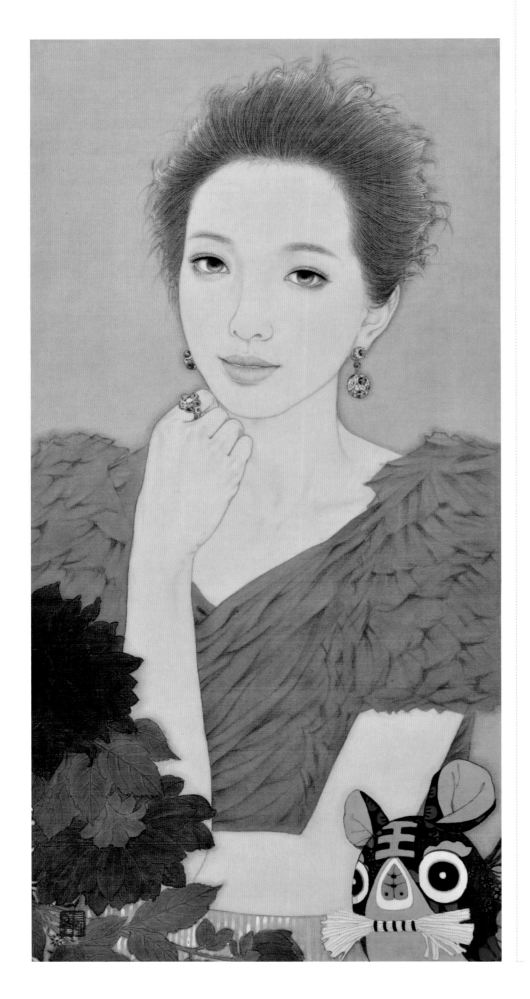

（上接P33）旅法艺术家方世聪对此解释道："心象，就是画家内心感悟后的形象，亦即艺术家心灵折射的图像，就是人们情感强化后产生的心迹。"他以禅意解说三种境界："写实派用眼睛画猫，画出它们的状貌；写意派用感觉画猫，画出它们的味道；我用心画猫，画出它的微笑。"在方世聪看来，中华心象艺术，带着人类的自性、民族的心性和艺术家的个性出现在东方的黄土地上，必然具有现代性。它既非纯客观的模仿，也非纯主观的表现。它是意识与无意识的集结，主体与客体交融的产物，是个人对生活现实的情感强化与升华、艺术家之精神与灵魂的折射。他还说："现在人们不太在乎民族性，而更强调现代性。其实现代性就是不提，作为中国人，生活在现代，现代信息肯定影响你，你画的东西肯定是你喜欢的东西，这些东西不停地影响你的修养、你的视觉，所以，不论提不提，现代性都存在，它不是问题。"因此，他指出，心念、心象，肯定有当代的东西，更重要的是还有传统的东西。无论是东方传统还是西方传统都是人类历史积淀的结果。（下转P50）

← 清尊素影之一　70 cm×35 cm　绢本重彩　2012年

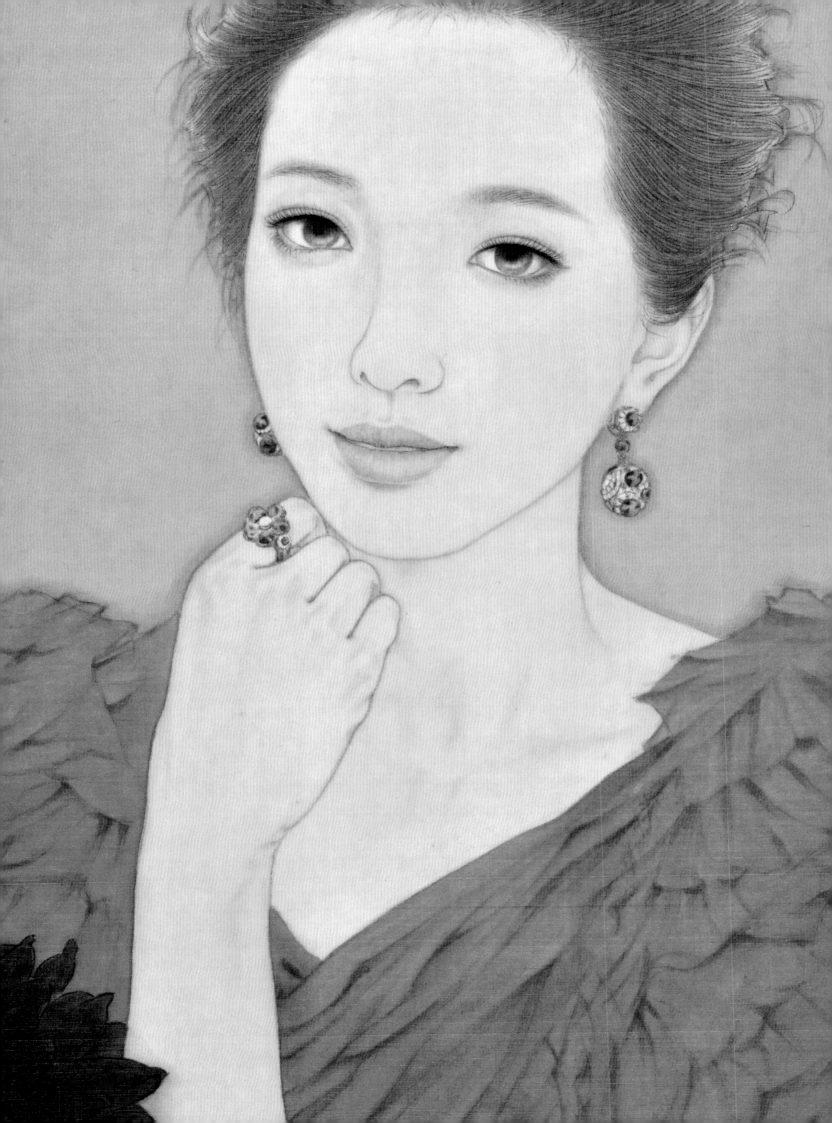

一幅画不要用太多种颜色，各色杂陈会降低绘画的品位与格调。冷暖对比要适当，在我的绘画经验中，小幅作品一般用两三种主色，其他颜色均可以做少量的点缀。大幅作品则可以多用几种颜色，但要注意色彩的渐进关系，合理利用同色系中的不同色差调和画面。

↑**清尊素影之一**（局部）

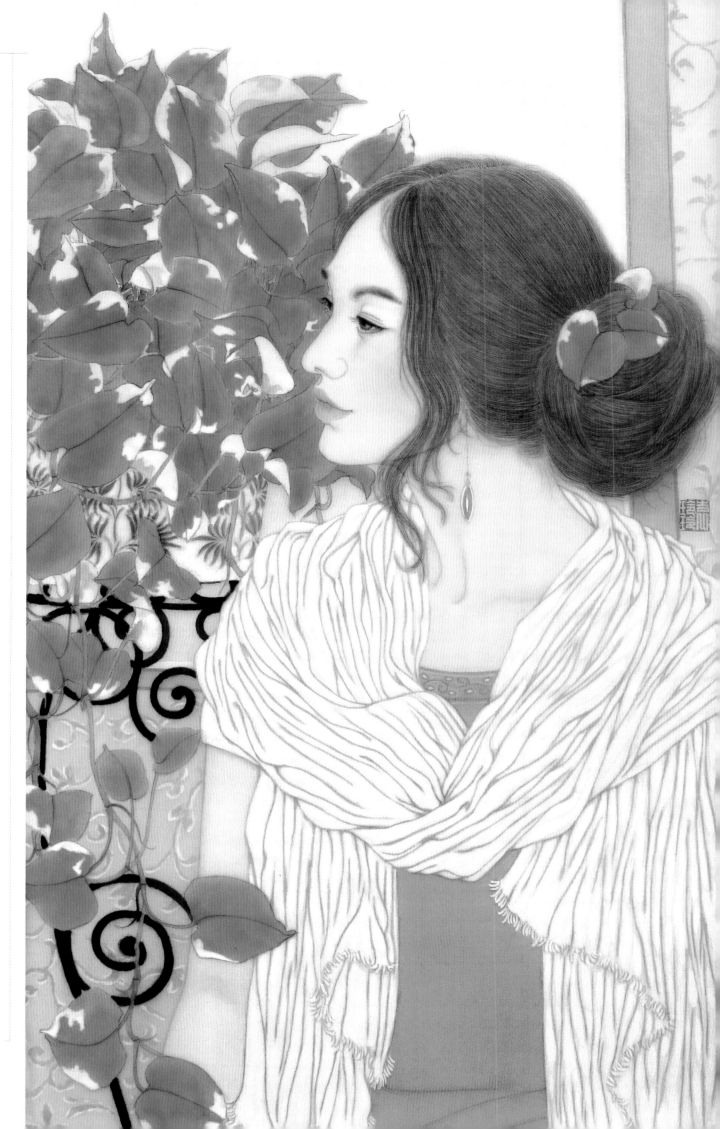

一清尊素影之三　70 cm×35 cm　绢本重彩　2013年

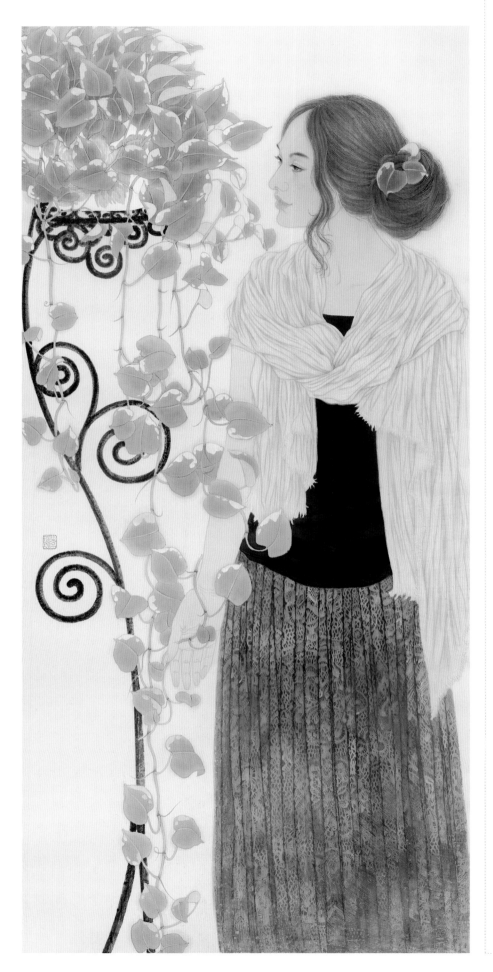

绿萝　138 cm×68 cm　绢本重彩　2016年

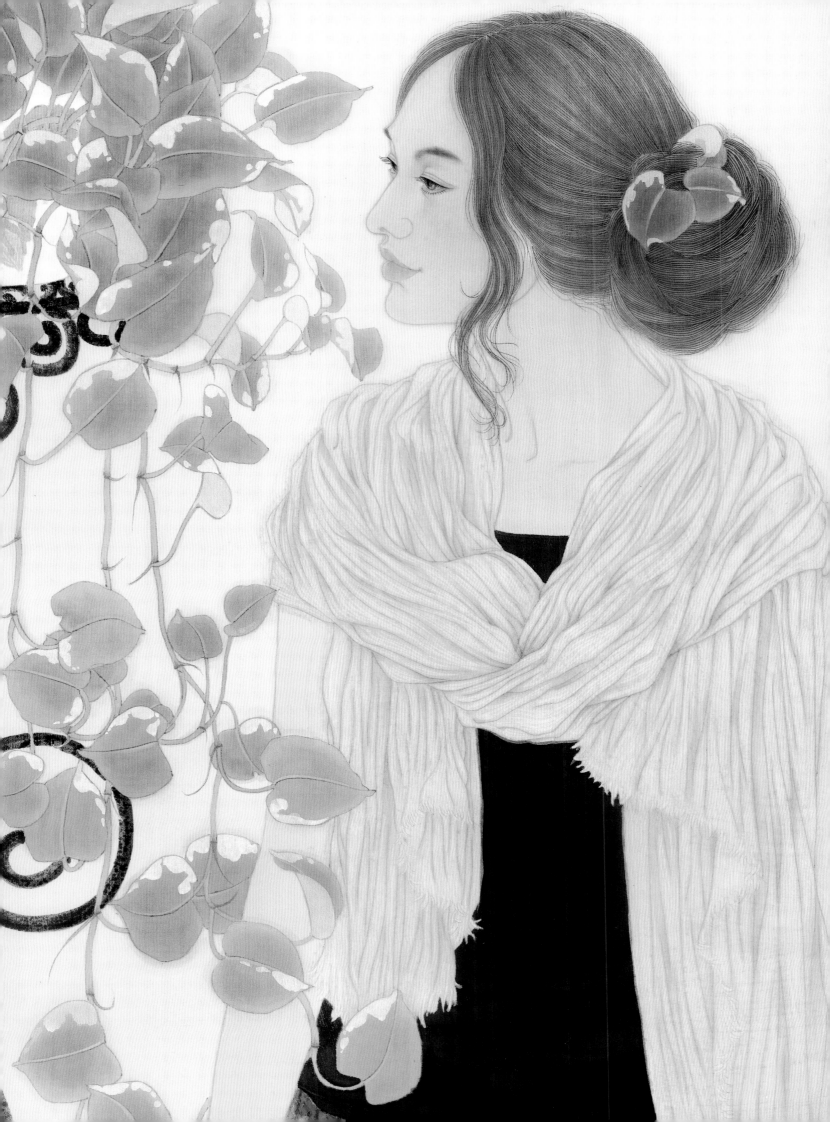

黑色一直是中国画的主调，它在色谱里又是中性色，所以黑色可以常用。古语有"墨不碍色、色不碍墨"之说。要做到这一点并不容易，需要长期的实践。

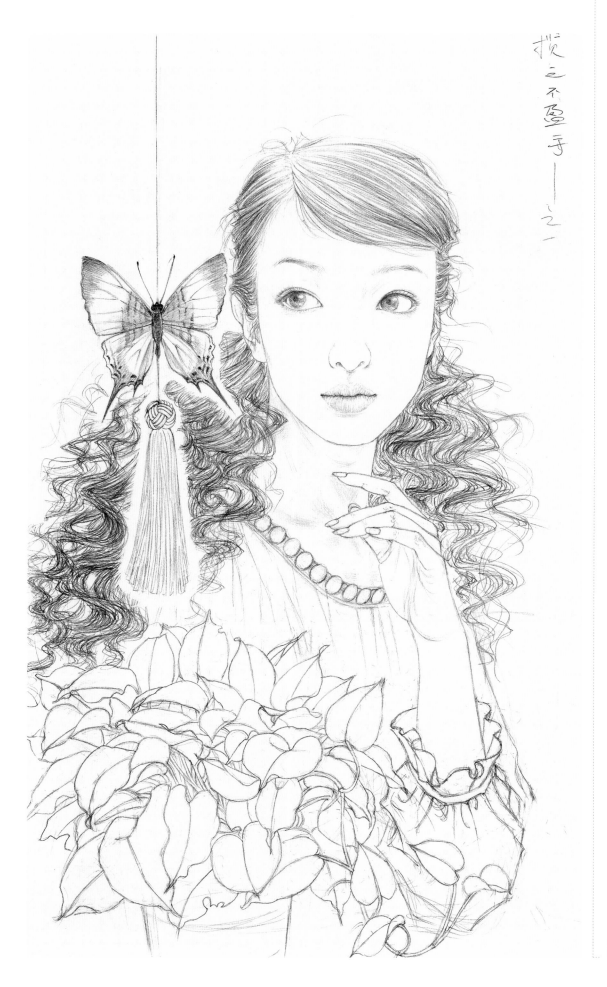

清尊素影之二（素描稿）

清尊素影之一　80 cm×50 cm　绢本重彩　2012年

形、神、气、质是人物
画创作的核心理念，在塑造人
物形象时要注重眼神的刻画，
创作时根据画面的需要捕捉最
佳的眼神表达，或忧郁，或调
皮，或温婉，或犀利，等等。

←
清尊素影之五（素描稿）

清尊素影之五　80 cm×50 cm　绢本重彩　2013年

在平时的创作中我喜欢用白色，最直接的原因是我认为它最单纯，最能表达直接而纯粹的艺术感受，同时又包含着丰富而又极致的情感色彩。

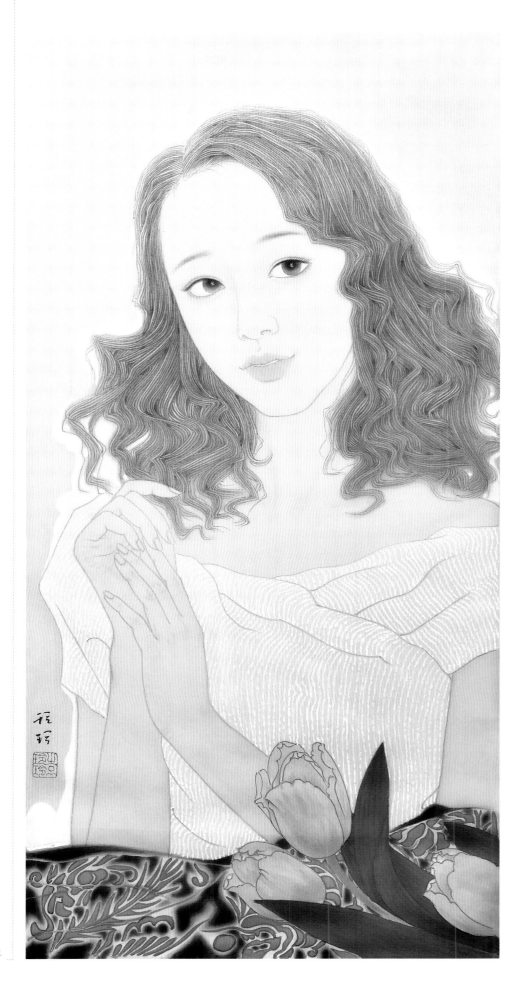

清尊素影之九　70 cm×35 cm　绢本重彩　2014年

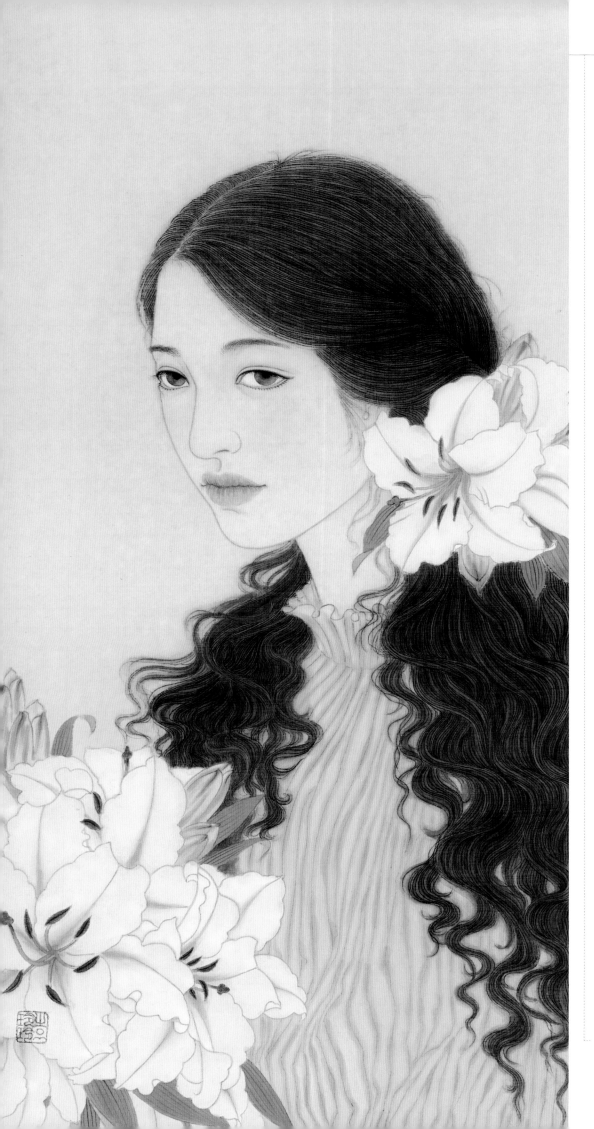

　　我喜欢表现各种各样的发型，它在塑造形象中起到很关键的作用，当然，每个人物形象都不是纯粹的描摹，都会根据画面的需要做适当的调整，大部分的头发都是随形编织的。

←清尊素影之四　70 cm×35 cm　绢本重彩　2013年

清尊素影之六　80 cm×50 cm　绢本重彩　2013年

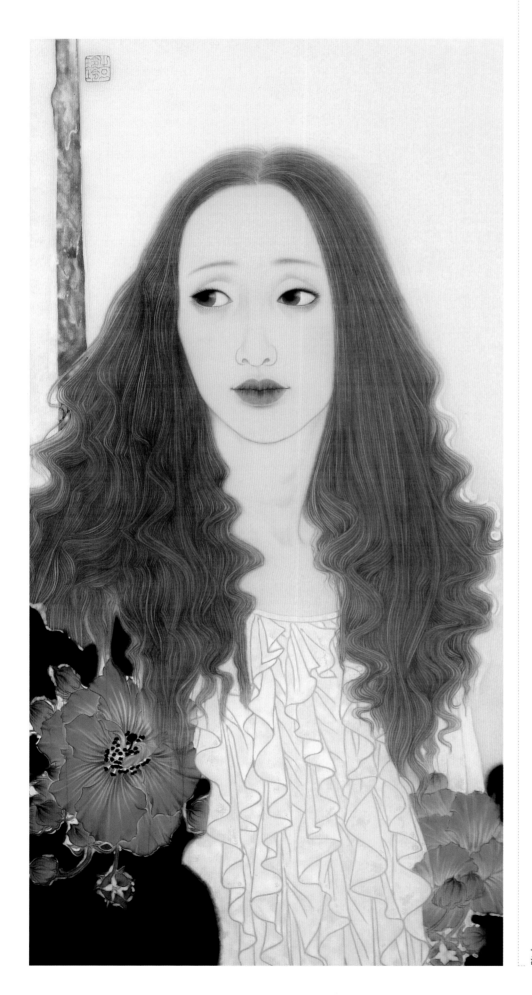

清尊素影之八 70 cm×35 cm 绢本重彩 2014年

（上接P36）如果我们能够体会到方世聪的艺术感悟，就不难理解正是如此不同的思维方式，当代工笔画在形象与精神的呈现上既非实写也跳出了传统中国画介于似与不似的意象性，强调对于客体的直觉感应，对于幻想与错觉的追索，对于大于视觉表象的精神主题的自我表现。工笔画的这种现代性追求，更多的表现为对于幻觉与错觉的捕获，画面往往以具象的面目出现，但表达的是非现实的视觉经验与精神体验。相对而言，工笔画现代性中完全抽象性与表现性都相对较少，更多的是表现为寓写实形象之内的抽象性和表现性。作品大都缩减了画面纵深空间感的表达，平面化使抽象构成性的探索成为可能。抽象性与表现性的语言的植入，为画面增添了富有意味的韵律感与节奏感。

我们在关注人文思想的活跃，中西文化的对照时，也不能不看到这样一个事实：在当代美术发展过程中，工笔画的发展多依赖画家个体的实践，缺少整体的理论关注和较高学术层面上的探讨。当我们在阅读当代理论批评时，我们所涉猎的中国传统绘画中，"笔墨""文人画"等问题几乎是理论家关注的全部，在历次热闹非凡的论争中，均不见"工笔绘画"话题的影子。（下转P60）

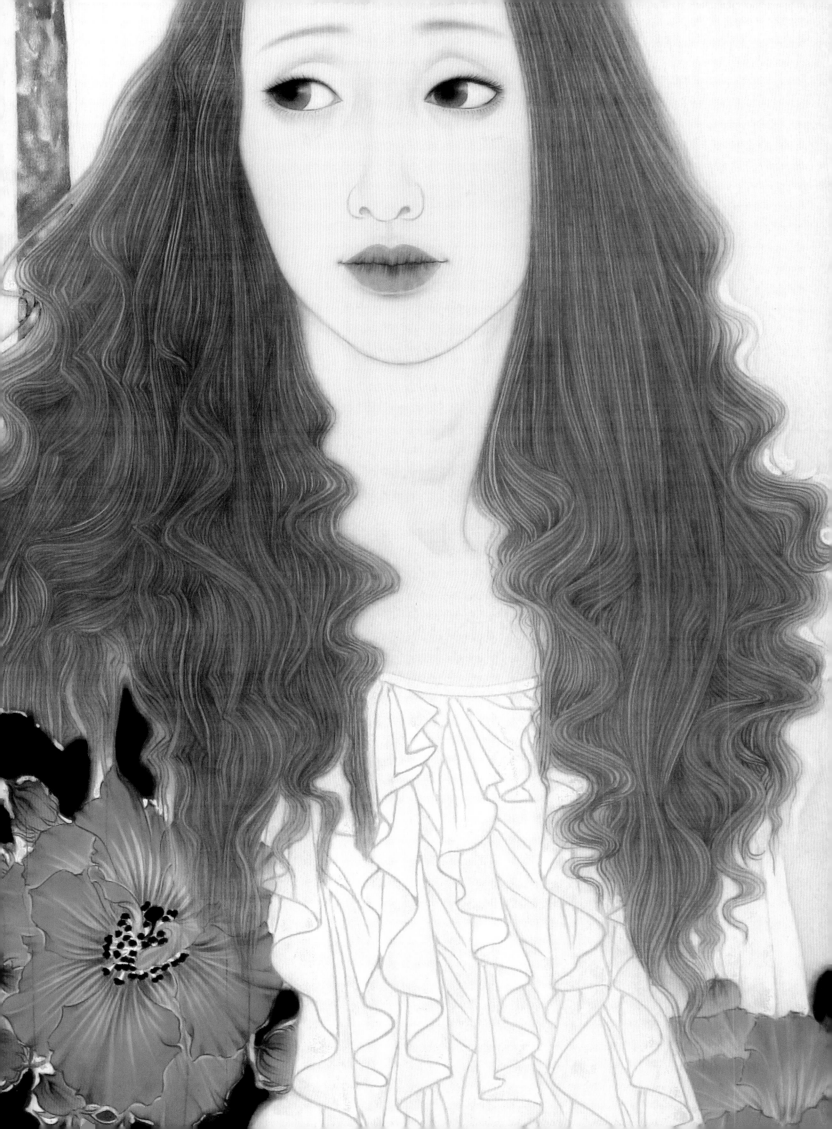

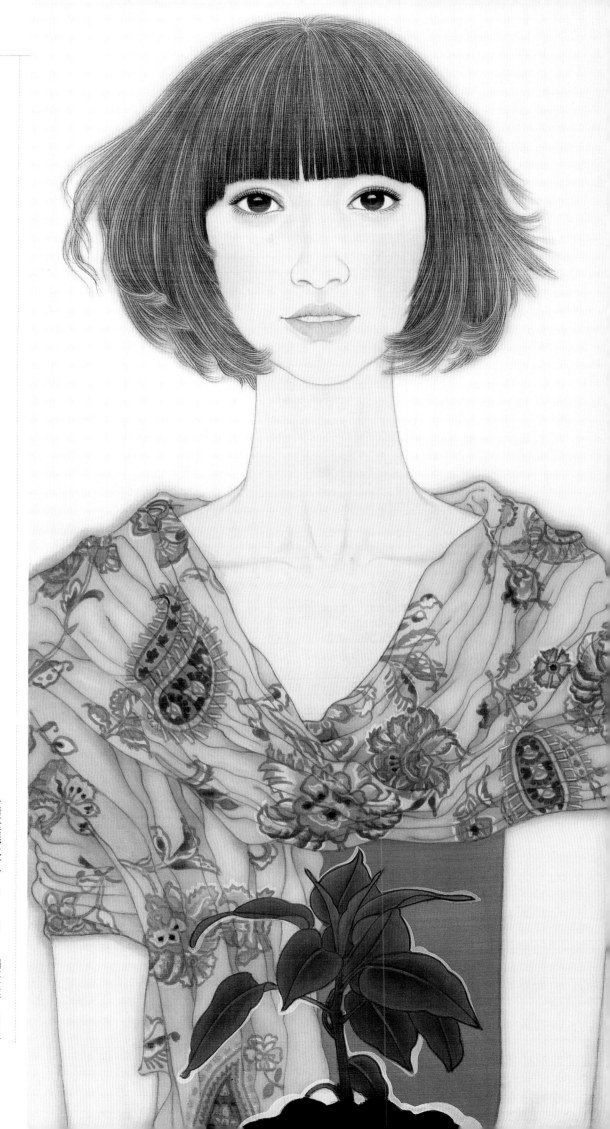

清尊素影之十一　70 cm×35 cm　绢本重彩　2015年

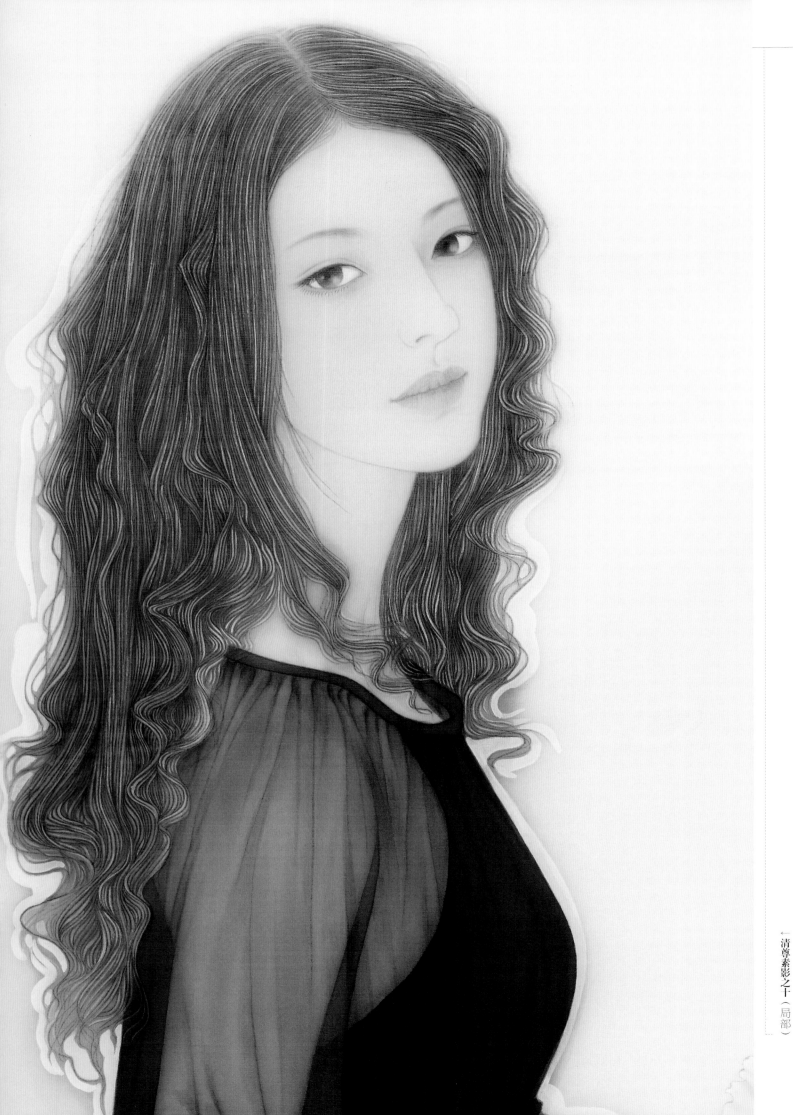

衣服透明质感的表现早在北齐时期杨子华的《北齐校书图》中就已经出现过，唐代更是风靡一时。这幅画里画了黑色的薄纱质感，技巧并不难，首先是画好薄纱里面女孩的手臂，然后在此基础上染黑色的薄纱，衣服的褶子是关键，有些地方需要多染几遍，有些地方需要放松少染几遍，一层层地逐渐凸显出薄纱的质地来。

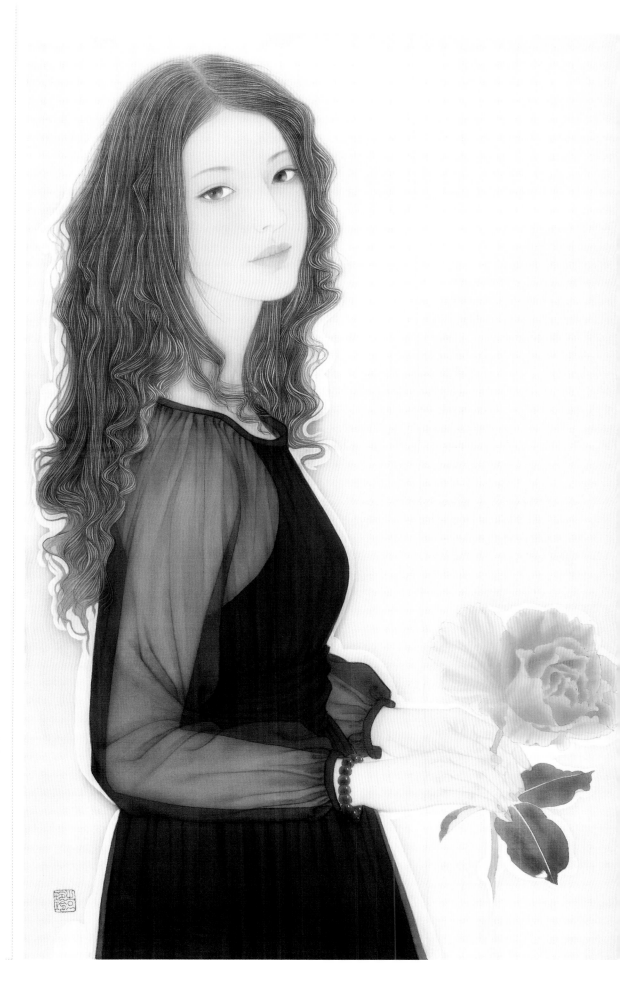

清尊素影之十　81 cm×51 cm　绢本重彩　2015年

画面气息的把握实际就是画家自身气质的体现。一个阳光、明媚的人画不出阴郁沉闷的画面气息；一个心胸广阔的人，画面格局自会大气磅礴，画如其人是有一定道理的。画是心迹，是心象，是艺术技巧、感觉、学养的综合考量。

清尊素影之十二（素描稿）

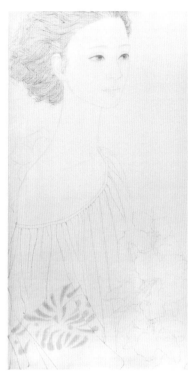
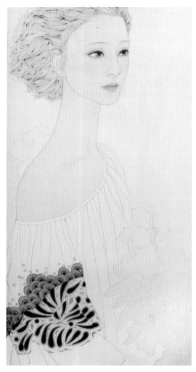

作画步骤

线性素描的稿子画好以后，就可以用墨线勾出来，墨色要根据人物不同的部位和质地，颜色等有所区别。我画的线性素描稿比较随意，不会把所有的细节部分都交代得非常清楚，不完整的细节，往往会给画线描的过程有更大的自由发挥的空间，比如头发的塑造，在素描稿中只大致地分出组就可以了，在线描的塑造过程中可以根据大致的分组情况而进行细节的深入描写，我把这种过程称为绘画的再创造，避免因为细节的描摹而失去造型的第一感觉。这样勾出来的形象更生动更有趣味性。

线描画完以后，先染你设想好的墨色较多的地方，先刻画人物的面部和头发，其中要注意的一点就是墨色要由浅至深一遍遍地刻画，不能一遍两遍就想画完。

在头部的细节渲染中，我会根据人物形象的特点和气质而在创作过程中加入更多的主观因素，比如在染头发的时候我只在头发的转折处和分组处点一些稍浓的墨点，在画面中呈现一种自然而又非自然的蓬松状态，这些点的处理没有固定的程序，只是根据画面的需要来处理。面部的刻画自然五官是重中之重，眼睛的

刻画需要有耐心，结合人的眼睛的生理结构仔细地渲染。皮肤的墨线可以用颜色（可根据自己的用色习惯来调和色彩）稍微做些渲染更为生动。

　　用简单的墨色和皮肤色染过五官后，就可以调肤色进行罩染。肤色我会根据画面的需要做些主观处理，每幅画都会有细微的差别，主要是通过色彩的比例不同来实现。在这幅作品中肤色主要用朱砂加藤黄，朱砂是石色，所以用时一定要特别的淡，只要有一点微微的红就可以了，稍微点一点藤黄中和一下朱砂的火气。罩染肤色的同时可以进行染衣服，在此幅作品中，我以白色为主调，基本不做线条的渲染，而是采取留线掏染的方法，反复几遍白色勾润即可。衣袖上的图案也比较随意，结合自己的性情随手勾涂，使画面单调的线条和色彩显得灵动随意而活泼。这也恰切地暗合了工笔画中写意性的特点，在不断地调整中产生更自由的创造空间。

　　接下来刻画作为背景出现的百合花，由于画面的需要，百合是随着人物形象外形而作断开环绕式的装点，其状态摒除了自然生长的常态而且依据构图的需要加以主观的拿捏。先以淡墨平涂几遍作为底色，同时头发也是如此，简淡的墨色使画面看起来平和而温润，无需把头发画得很黑也同样显示其惟妙惟肖的层次感。墨色染足以后调赭褐色再罩染几遍，合适与否全赖对绘画感觉的把握。发髻边缘的处理虚染出赭褐色来增加画面的韵味。

　　百合的渲染以朱磦色为主色，因有墨色打底，朱磦色会呈现稳重滋润的倾向而不会太过鲜艳。花朵的形状除线条以外还要依靠染色来表现其生命姿态，所以在反复渲染中慢慢地填充花朵的颜色，使其饱满雅致，生机盎然，再以白粉勾筋，更添其生意。以重墨衬托百合，在黑白灰的分布上更显其韵律感！头发为增加其层次感，在染好的头发上用淡白粉复勾发丝，可以使画面多一个不一样的层次。这时的整体画面已经基本完成。

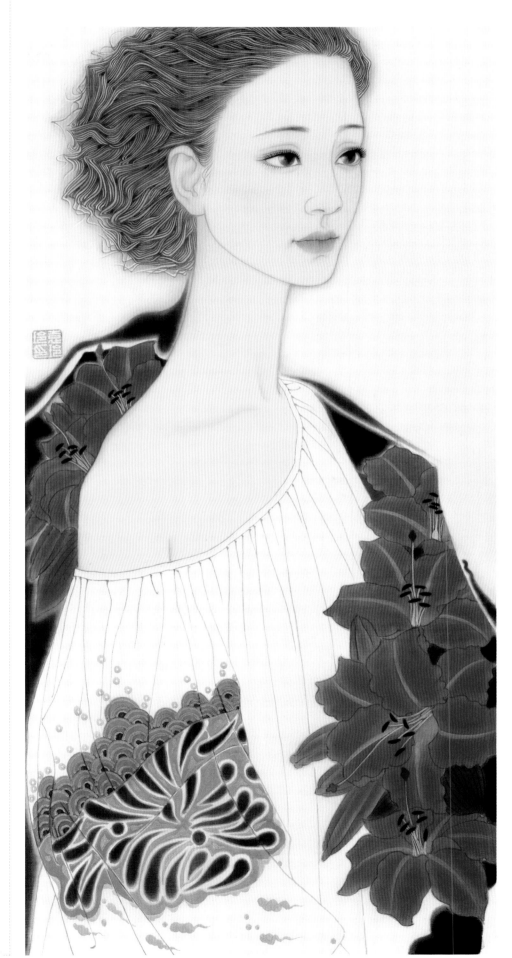

清尊素影之十三　70 cm×35 cm　绢本重彩　2015 年

（上接P50）对于中国最为古老的"以色为尚"的本民族的古老文化遗产"工笔画"，理论批评家所给予的关注明显是涉足较少的领域，这并不是说理论家在认识上存在问题，而是这个画种自身的独特性所造成的现实，工笔画在创作过程中所需要的时间的积累性与制作技巧的繁琐性上，使画家忙于创作，关起门来自得其乐地埋头苦干，无论是痛抑或是乐，都在默默的潜心耕耘中消解着呐喊的冲动。而工笔绘画相对水墨画来说，其繁琐的作画步骤和程序又很少能让理论家们有足够的时间得以窥其全貌，这无疑也是理论关注相对薄弱带给工笔绘画这一特殊画种的全面认知上的缺失，这就使人们对于工笔画存在着诸多理论上和技法、技巧特殊性认知的偏差，从而导致世人对于历史的认知和当代批评的介入处于模糊状态，对于历史话语的片面性没有足够的反思，甚至是断章取义地摧残着工笔画现实理论的深度思考，人云亦云地认为工笔画就是"格调不高""工谨""匠气"的代名词。作为工笔画研究的实践者有谁不想为工笔画的如此情景振臂高呼，以正视听呢？

三、工笔画的当代表达

在现代化转型中，中国当代的艺术实践不是"国画"或"水墨"的概念所能概括全面的。它既不是中国文化身份的一种表征，也不是传统文化的简单延续，无论观念或形态都应在当代社会中得到拓展，体现当代性。当代艺术应该反映当代人的生活、思想和情感，应该合乎世界进步潮流与时代精神。没有地域性，就没有民族特色，就没有多样化。我们将当代艺术放在人文关怀的语境中来探讨，强调美术在当代文化中的独特作用和意义是我们目前所要探寻的目标。

今日的中国是日渐强大的中国，在思想意识自由开放的社会，艺术放映出来的也应是中华民族日益强盛的积极、昂扬的面貌，工笔画尤其能全面地反映这种精神面貌。工笔画是中华民族的优秀传统文化，历经数千年的发展以强大的生命力绵延至今，无论是传统造型程式化的高度发达，还是20世纪后的文化融合与借鉴，无论是色彩体系的传统承续还是现代拓展，都具有强大的开放性和吸纳性。在当今各类艺术并举的时代，它可以糅合各个画种有益的因素，经过精致的技巧，缜密的构思，繁复的锤炼，温润圆融的笔墨来呈现，使广大艺术受众可以直接而简易地进入艺术的主题，解读绘画作品带给人的那份心灵的享受与感动。工笔画不需要多么深刻的哲理思想，它与我们的日常生活是如此的息息相关。痛心疾首的揭露和批判从来在工笔画上找不到狂飙的印记，更多的是一种和雅、温润、缓缓流淌的气息。画工笔画就像品

（下转P66）

→
清尊素影之十三（局部）

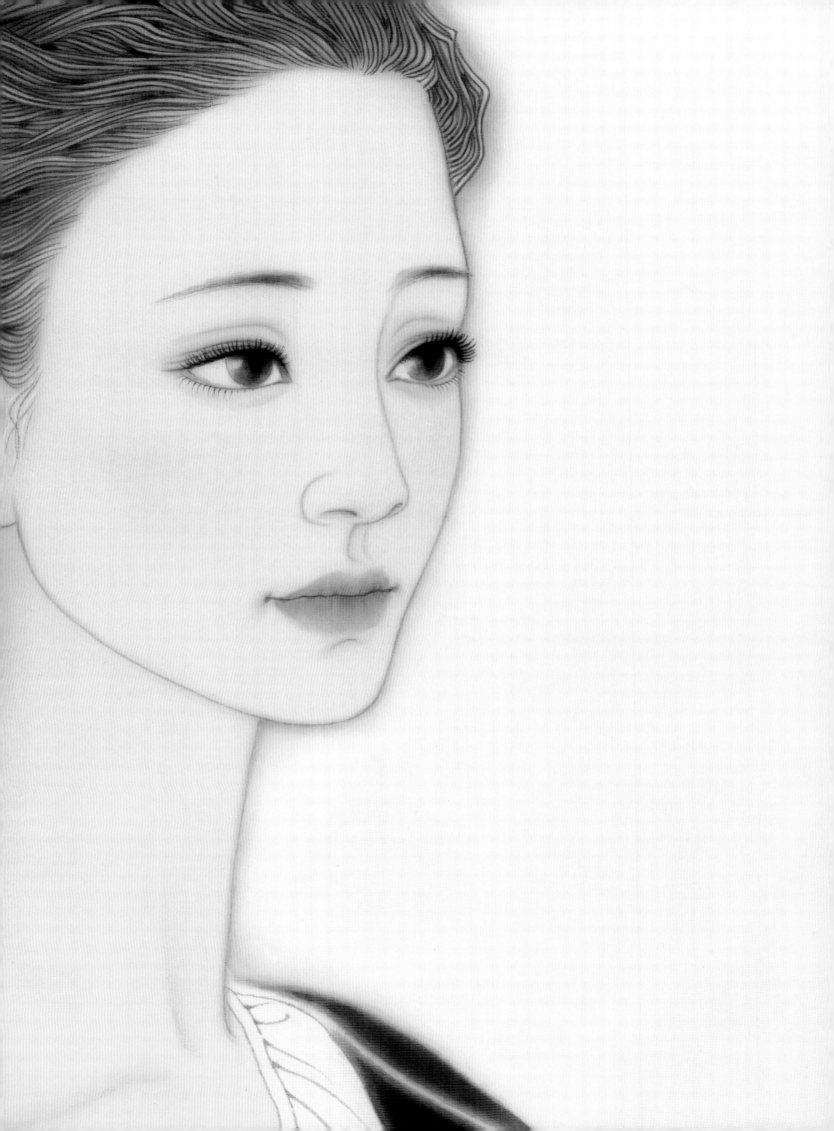

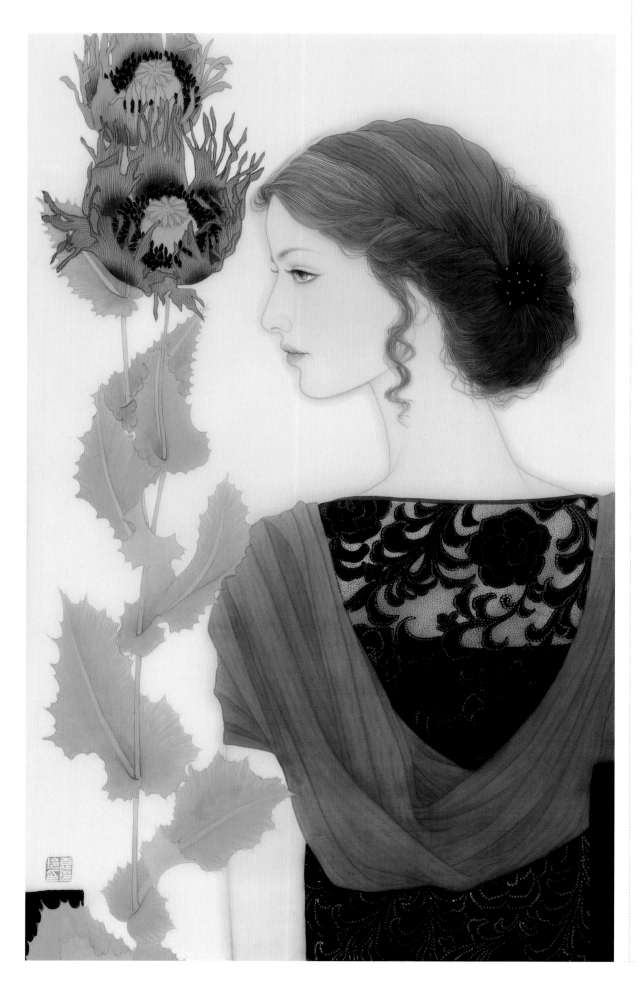

←清尊素影之十四　80 cm×50 cm　绢本重彩　2015年

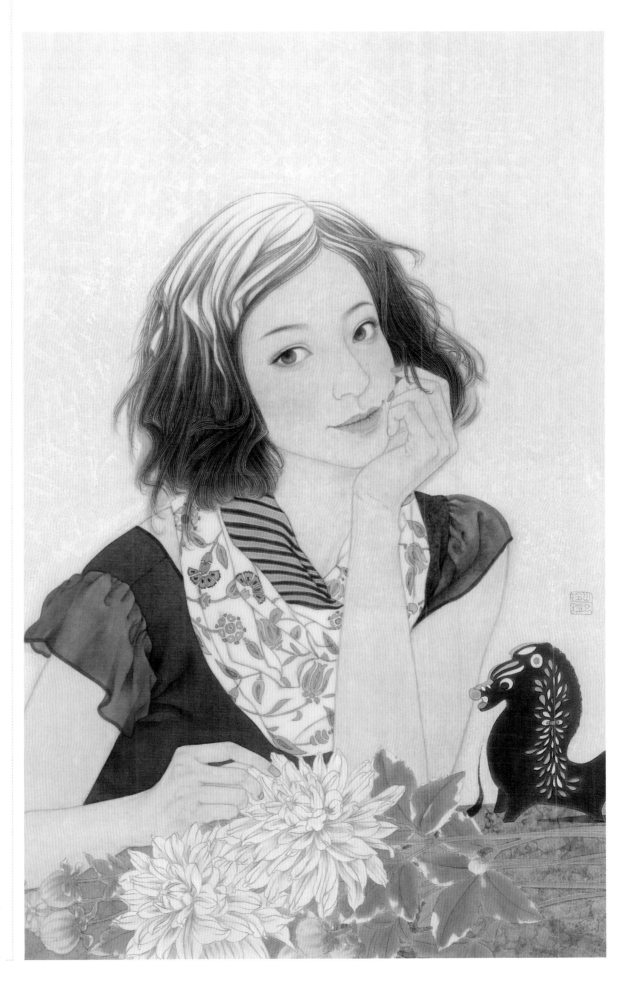

清尊素影之七　80 cm×50 cm　绢本重彩　2013年

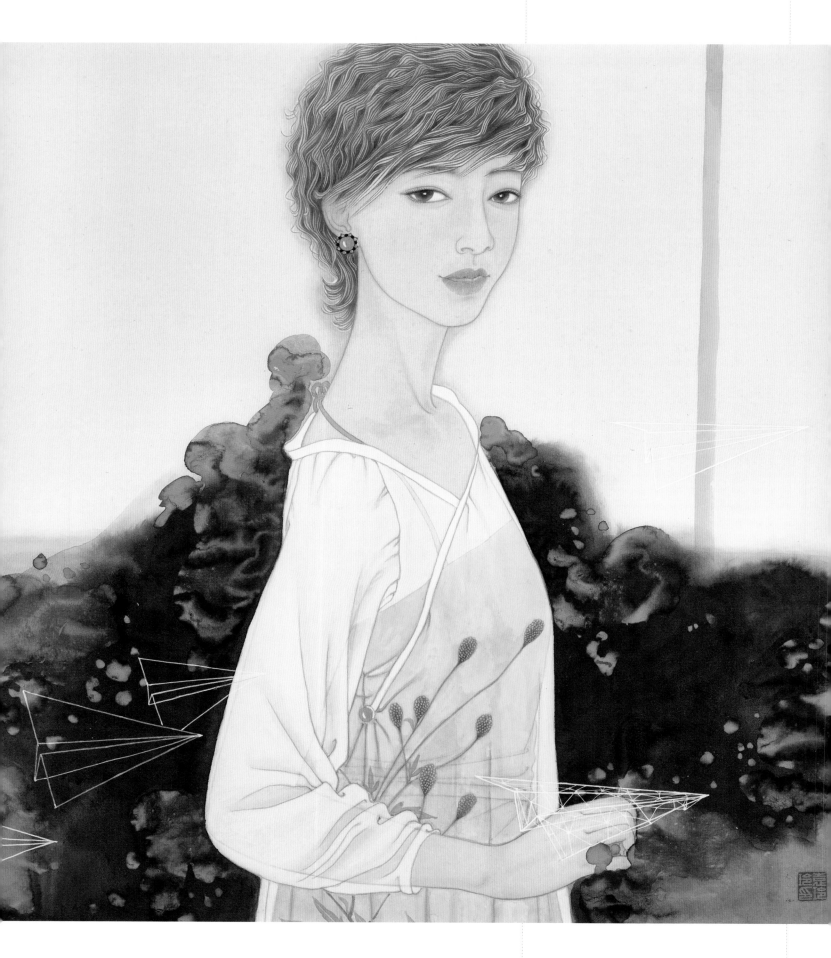

↑清尊素影之二十　68 cm×68 cm　绢本重彩　2017年

在我很多的画面里，经常会把花和人物结合在一起，也许是女性画家的特质使然，爱花、爱草、爱生活，爱用花的美感衬托女性的娇艳、温婉、清丽、柔美，似乎所有形容花的美好的词汇都可以用来形容女性。但在我的画面中不仅仅是这一种联想和思考，更重要的是建立画面艺术的结构性语言，延展出更深的创作理念。

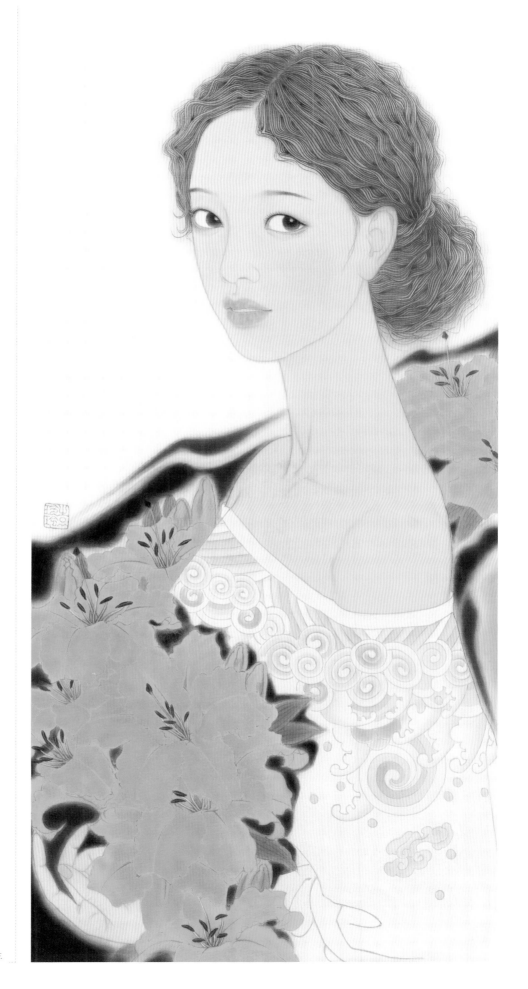

清尊素影之十八　80 cm×50 cm　绢本重彩　2016年

（上接P60）

尝甘醇香浓的美酒，一只精致的高脚酒杯，晶莹的冰块在琥珀色的酒液中缓缓晃动，你看着冰块慢慢地融化，轻轻品上一小口，让酒的浓香微微刺激着舌尖，不用急急地吞下，让身心在微醺中放松……耳边萦绕着舒缓的音乐，让笔线从指尖慢慢滑过，让色彩气定神闲地渲淡意境，在自我陶醉中达到理想的境界……这样的心态就是工笔画的心态，极致的精致和优雅，精美的画面和意境，引领着人们美的视觉和感觉，在缓缓的欣赏中净化心灵。由此可见剧烈的变革并不太适合工笔绘画的形式，因其创作一幅作品的时间周期较长，花费的精力和物力也较多，即使是剧烈的变革，也基本上是在其本体内部发展和演变，而不会像水墨画或其他画种一样可以猛烈地激荡在外在形式上。读图时代的到来是当代视觉偏好的结果，人们越来越迷恋于对物象的视觉效果的直接解读，这也是艺术发展到消费文明时代对于消费文化的直接而裸露的坦诚告白。而工笔绘画的微观性、精致性、坦诚性恰恰符合这个时代的心声，诚然这里也包含着艺术家作为人之生存经验的一种哲学方式的思考和表达。

信息文明的影响使人们的视觉因强大的网络信息传播体系而变得更加挑剔。现代信息的快捷，不断丰富扩展着人们的视野。面对艺术品，精神情感需要视觉图像摆脱惯常的模式才能强烈地刺激人们的视觉神经，进而才能让人们产生深层的心灵共振与同感。这里我们不得不提一下，在工笔画发展中，当代工笔画是在传统观念的变通转换之上与当代审美图式相结合的当代表现方式与表现思路和表现技巧。它在观念上改变了以往画家惯常的思维方式，在做迹造象中完成当代情感表达。人类的绘画源于迹象的表现，迹象成为一种承载文明的视觉载体，中国画同样运用笔墨色彩的迹象来传递情感，延续精神，并形成了程式化的迹象表达。但是这种单一的迹象表现在新的时代环境下已经不能满足人们多元化的视觉需要，如果说传统工笔人物画是笔墨线性为主体的平面迹象表达，那么当代工笔画则是运用综合媒介技术产生的迹象主体化来表现新时代的视觉观，把对当代人的思考作为创作的主题。我们只要对绘画史略有研究就会发现，历史上，绘画艺术基本上是统治阶层的附属品，主要是为统治阶层服务的，并不是作为一种艺术追求单独存在。至中华人民共和国建立之初，中国的绘画艺术也是在政治功用的目的中有限地发展着。直到20世纪80年代改革开放后艺术才真正脱离了政治的束缚，还原了艺术的本体，绘画艺术大发展的春天才真

（下转P69）

→

清尊素影之十八（局部）

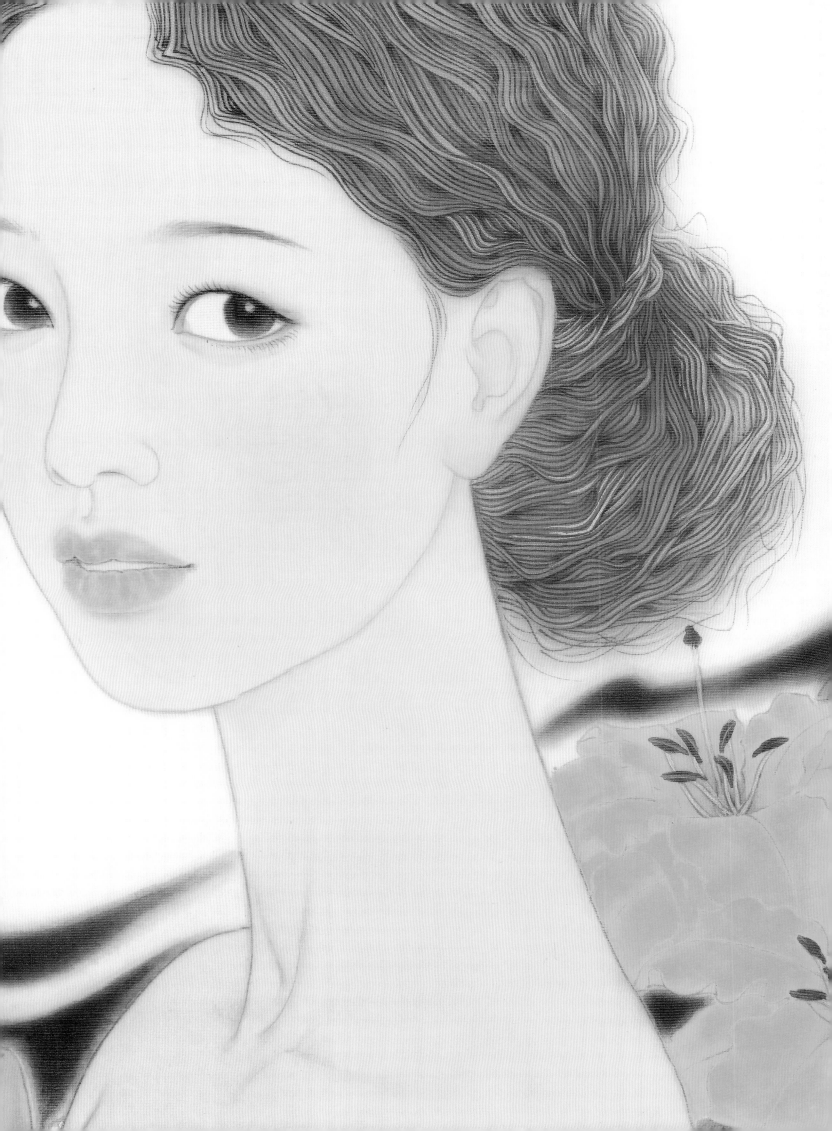

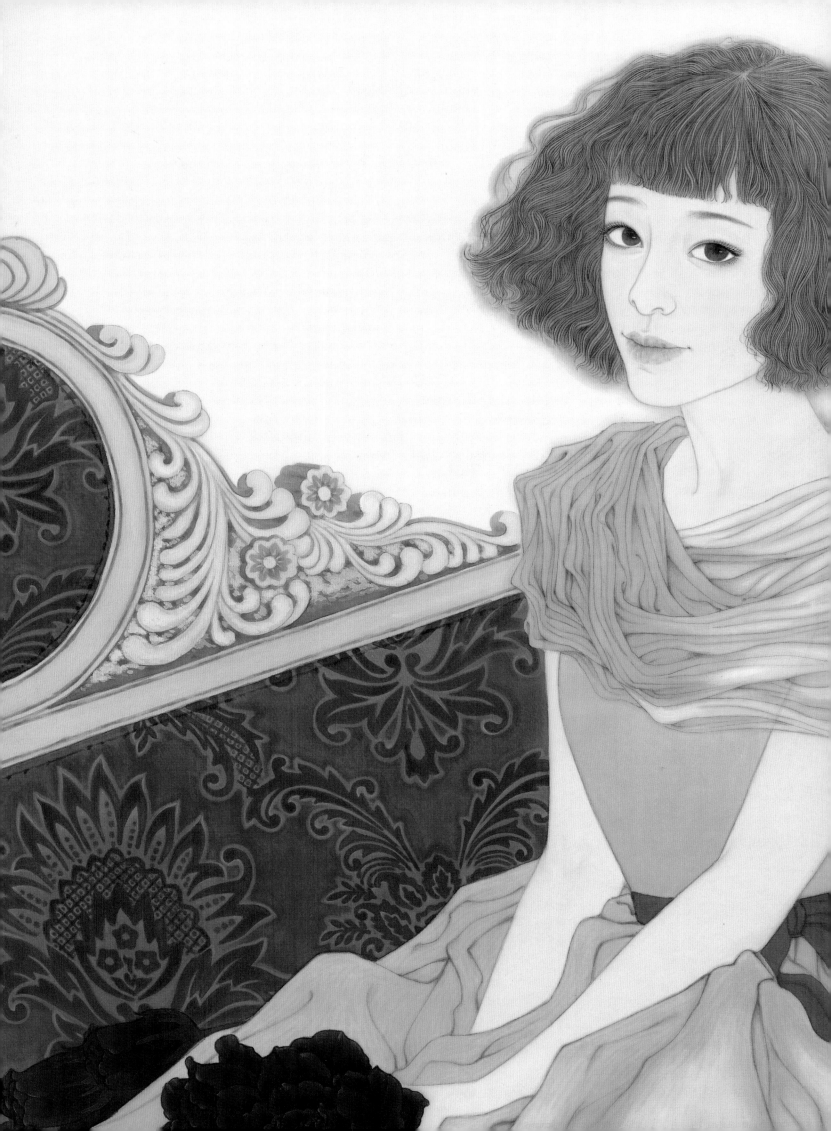

（上接P66）

正开始了，艺术家个体的追求与探索不再受各种各样的约束，艺术思想可以自由地飞翔，从而艺术作品的面貌开始出现了巨大的变化，不仅在视觉心理上拉近了作品与观众的距离，甚至实现了作品人物与现实角色的互换。这种渗透性的情感传递得益于迹象主体化的呈现，当代文化的多义性正被点点滴滴地书写在工笔图像中而且反映得极为充沛而鲜活。

诚然，艺术作品无论是怎样的思考，都伴随着人的情感冲动、价值判断与审美理想。《易传·系辞》中有云"立象以尽意"给我们以鲜明的启示，当人们的语言形式无法承担意蕴的重荷时，"象"是可以组成给予无限解说的有限图像的有效方式，它也由此成为一种表达意蕴的较为理想的形式。正是在这种心理背景中，人们逐渐意识到"象"的视觉形式衍生而成的"绘画"具有表达意蕴的巨大潜能，从而不断地往其中倾注自己的精神。审美意象的创生，是艺术家艺术创造的起始，艺术构思的火种，也是艺术的核心和灵魂。意象与审美相联系，在大千世界的纷纭景象中，有某个事物引发你的兴趣，在高度投入与静心的审美观照中，我与对象循环往复地交流、共鸣，我被物化，物被我画，在审美感兴中物我融合，生成胸中"意象"，从而使绘画拥有了更为直接、有效地接入现实生活与艺术的通道。这也是古人在绘画的发轫时期所给予今日的我们深入思考的文化本体。

当代视觉文化和以往相比已发生了结构性的变化，而工笔画正是凭借精微而深刻的绘画形式向人们传达着最鲜明的当下感觉。工笔画的图像描绘以真切的现实感受为基础，以其前所未有的开放姿态，关注生活的方方面面；以其精致入微的描绘技巧，刻画栩栩如生的现实关怀。无论是现实性的直面诉说，还是表现性的热情抒发，抑或是哲思式的深入阐释……它以"人"为主题，透过人的情感，物化与心灵认知的图像，关注着社会的发展和文化的思考，提升着人们的审美，引导着人们的情感，透析着社会的方方面面。

正如艺术理论家牛克诚所说："一个丰富、充沛的现实世界，而今正被工笔画这样精微写实的艺术形式去表现、去言说，使绘画拥有了更为直接、有效接入现实的通道……工笔画正是以这种姿态介入当代文化的价值中心，以其精致的态度、礼制的精神、严谨的工作等，表现出对于人类文明的高度尊重，绽放其具有永恒价值的理性与道德美感。"（下转P78）

清尊素影之二十一 70 cm×70 cm 绢本重彩 2017年

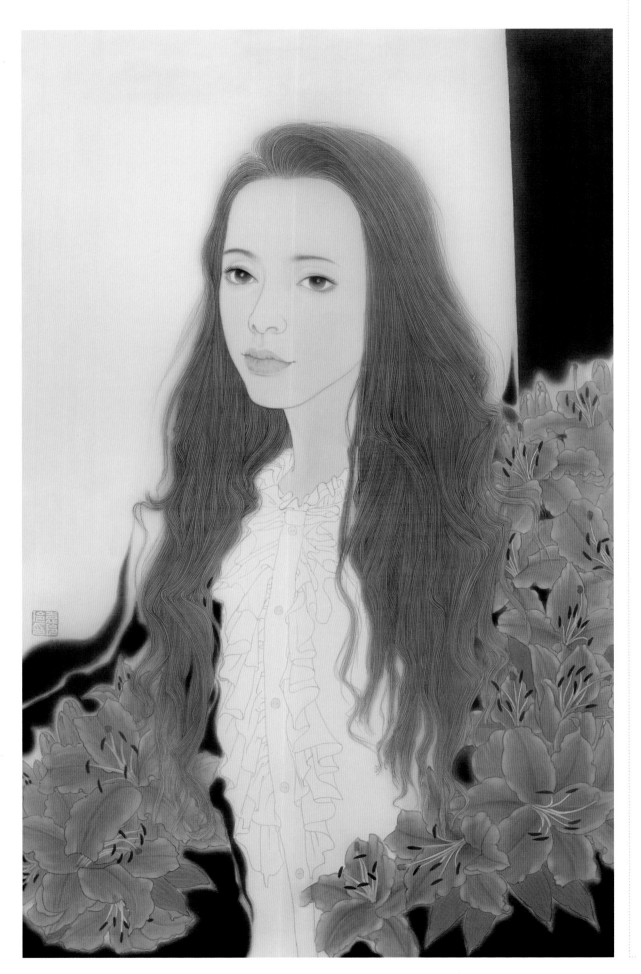

←清尊素影之十六　80 cm×50 cm　绢本重彩　2016年

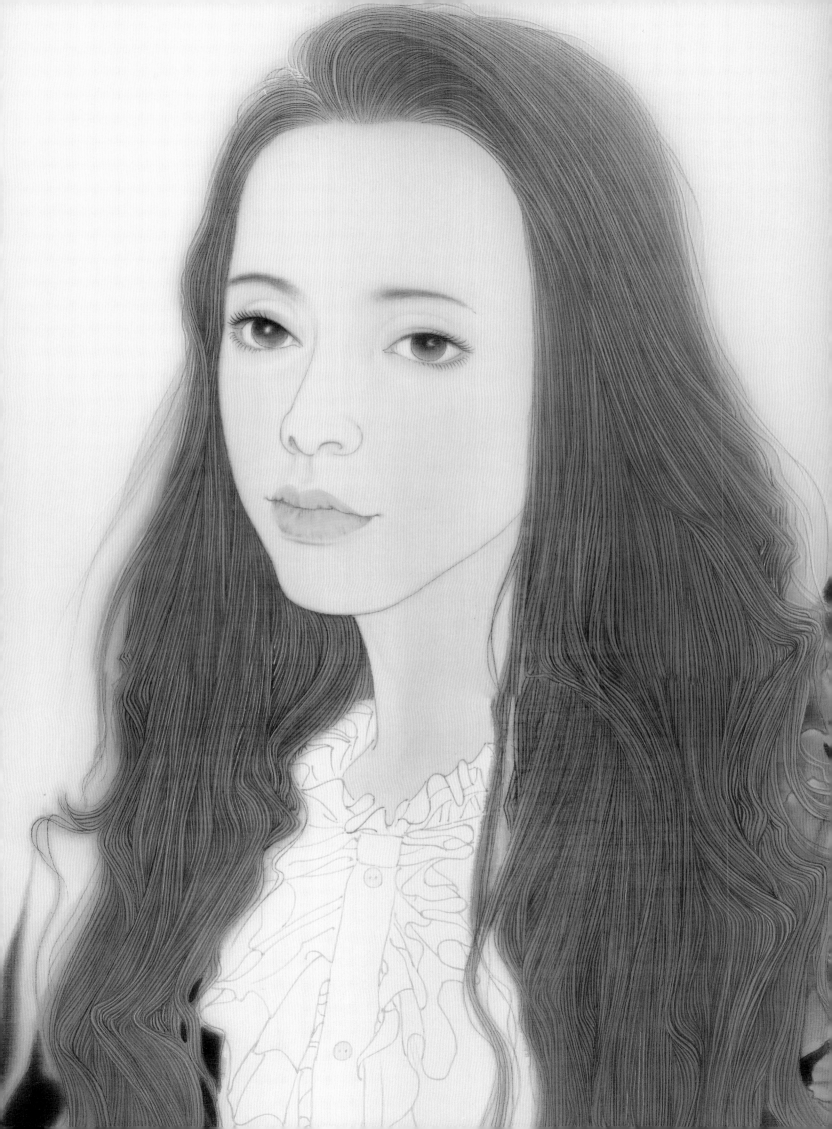

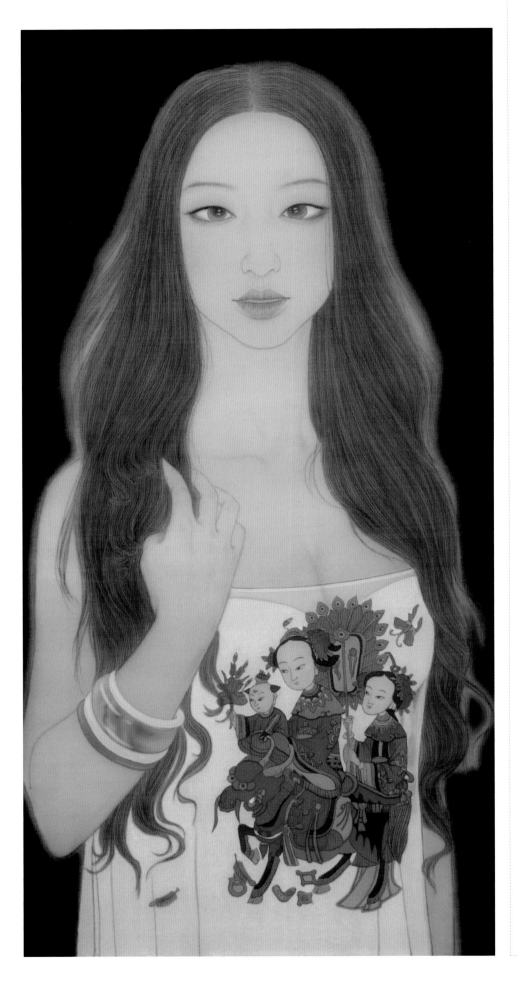

《游观·自在》系列的创作来源于
博士学习中对中国传统文化与当代社会
情境的一种思考，现代社会的高速发展
使人容易迷失与迷茫，特别是青年一代，
对于自身的思索和文化的考量与上一代
人有着巨大的差异性，在繁忙的快节奏
的生活工作压力下，偶尔悠游身心、反
观自我、强调个体的存在，思考传统文
化的价值是青年一代普遍的心理状态，
由此产生了这一系列的创作思路。

←
游观·自在一　70 cm×35 cm　绢本重彩　2014年

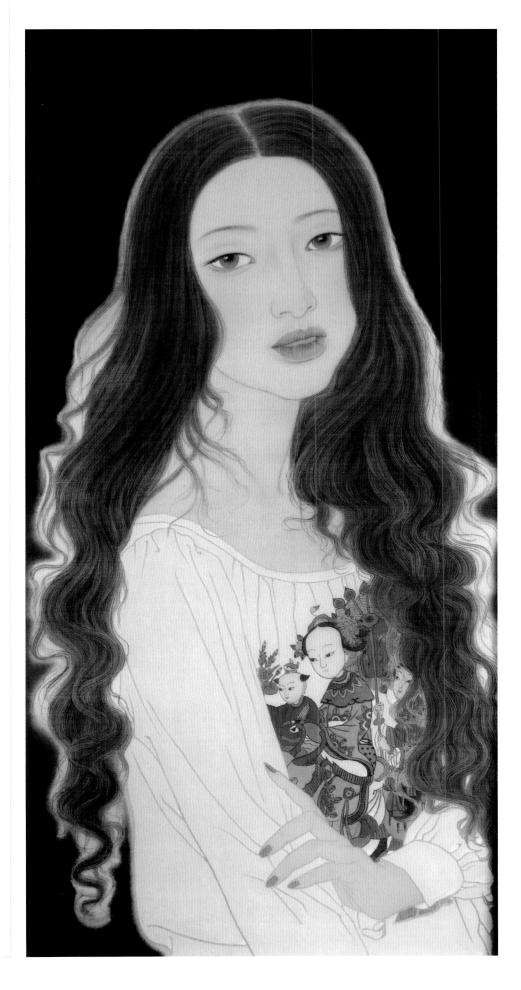

→
游观·自在三 70 cm×35 cm 绢本重彩 2014年

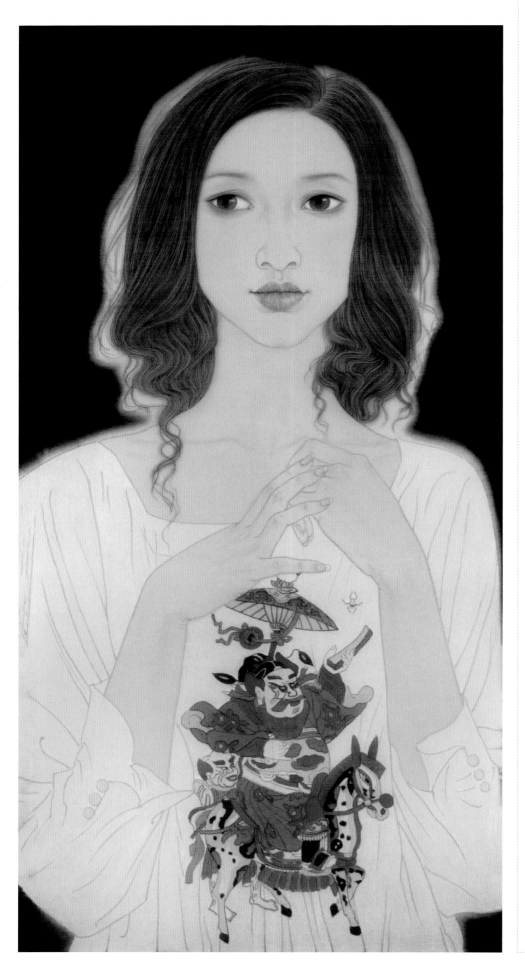

←游观·自在二 70 cm×35 cm 绢本重彩 2014年

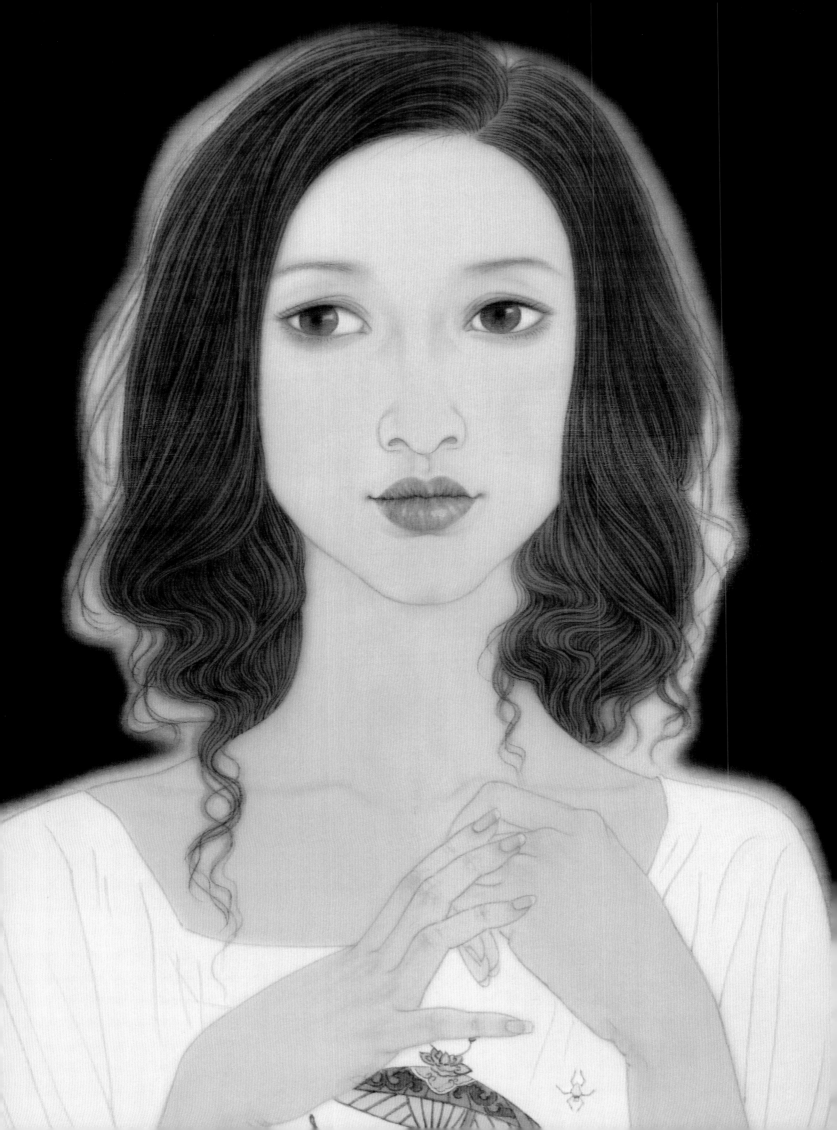

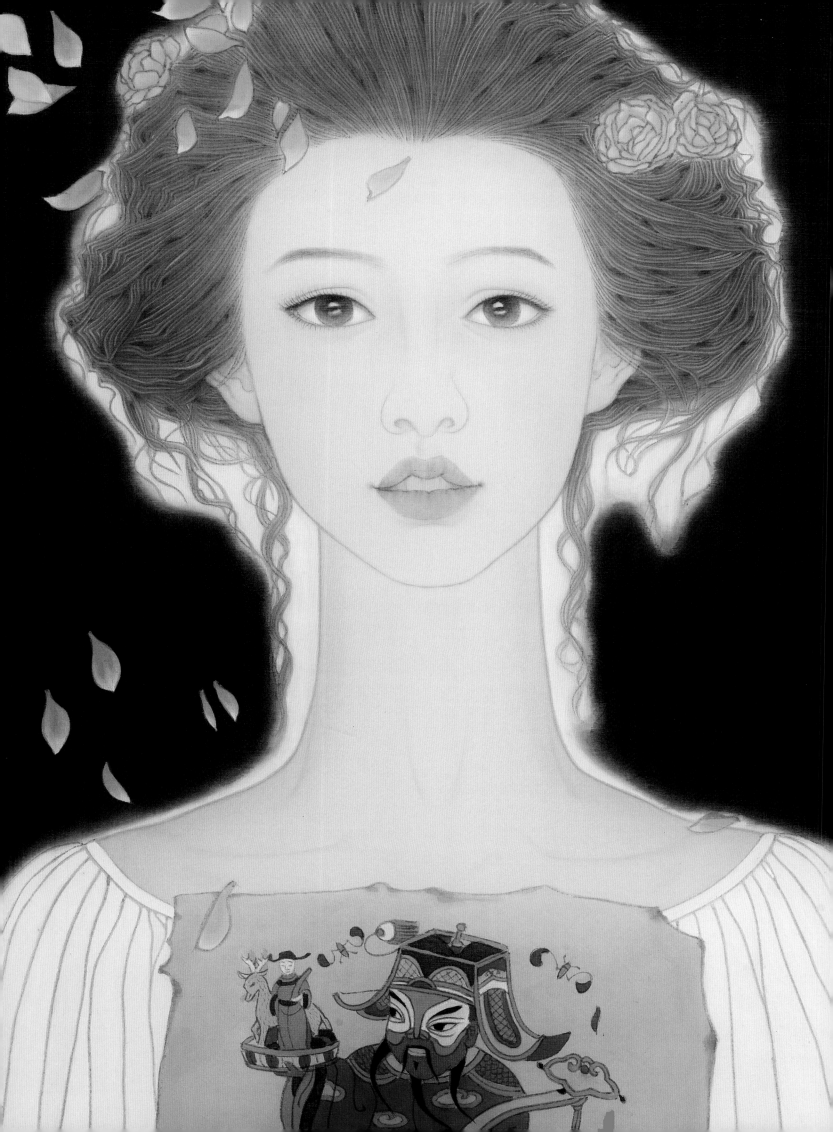

游观·自在六　70 cm×35 cm　绢本设色　2017年

（上接P69）

四、工笔画的问题商榷

当然，在工笔画现代性的当下探索中虽然已经取得了不小的值得欣喜的成绩，但也存在一些现象值得商榷与警惕。

（一）艺术修养的缺席。我们去参观展览，翻阅画册，看到不少这样的现象，作品尺幅很大，形式也很新颖，画得也很工致，但怎么看就是缺少一种能够吸引人，让人心灵为之感动的东西，这是当代工笔画普遍存在的问题，作为实践者，我们会发现，当代工笔画不是缺少实验、不是缺少样式、不是缺少观念，而是缺少水平、缺少品味、缺少格调。一味的工笔或一味的写意，都往往注重的是语言层面的问题而忽视了艺术本体的更高追求。在某种意义上，不是工笔画家的技巧不高，而是眼界不高、品位不高、修为不高，中国画的总体审美精神并不在于你是否有独创性，而是在于这种独创性能否站在既有的艺术经典的积累之上，去攀摘更高的高枝；而是在于这种独创性是否具有较高的艺术品位和艺术格调。艺术修养的缺席会让我们走入无知的迷途。因此怎样洗练心性，培养体悟是我们年轻一代要补的课题。

（二）媒材与品质的冲突。当代社会发展日新月异，不仅让我们有了丰富的物质生活，还体现在丰富的艺术生活中，而绘画媒材的多样性与交流性也充分拓展了绘画更为广阔的现代视野，媒材的拓展无疑是工笔画现代性的另一种表现。但如果完全突破工笔画的审美界限，使工笔画完全丧失自身的审美品质，那么工笔画的本体也就不复存在，甚至也就没有讨论工笔画发展的意义了。比如对日本颗粒岩彩画的借鉴，如果完全照搬日本岩彩的材料与审美样式，便只能是日本画的一种延续，而和工笔画无关，只有部分的借鉴并巧妙地将其和工笔画的审美品质相融合，才能在拓展工笔画材料特质的同时为己所用。媒材的拓展都只能是在这些审美特质中的微妙变化，而不是改变成为其他画种的尴尬悬置。

（三）人物肤浅化现象。21世纪的工笔人物画与20世纪八九十年代以少数民族为主体表现对象有很大的不同，这些作品大多以城市题材为主，尤其是描绘现代都市时尚一族的作品层出不穷，许多作品对现代都市人物的服饰、发型和现代化的生活环境表现出浓厚的描绘兴趣，这些作品在如何运用工笔画语言、展现现代人物形象上，也进行了诸多大胆的尝试与创造，拉近了作品与生活的距离。毋庸置疑，当代都市人物画题材的兴盛，为推动工笔画的现代性转型发挥了重要作用。但问题的另一面是，许多画家更多地着眼于现代时尚服饰的描绘而忽略了对于都市青年人物心理的捕捉与精神面貌的展现。许多作品只是停留在表面化的描写上，既缺乏对于都市人物心理与精神风貌的深入发掘，也缺少作者独特的感悟与独特的视角。人物形象毫无瓜葛地罗列于画面之上，既无意境美的营造，也无精神性的探究。艺术的表达是人类思想形而上的精神追求，这样的创作又如何呢？

（四）功利主义盛行。各类信息的多元，引起绘画面貌的多意表达，各类展览的出现与推动，无疑是当今新生代展示自己的有效舞台。在当今市场化、商业化、娱乐化盛行的消费型社会里，许多工笔画家显露出急功近利、浮躁、骚动的一面，我们怎么看待这种问题？在商品意识逐渐深入的今天，绘画艺术如何面对经济意识这把双刃剑？在各种现象丛生的背后又有着怎样的问题？当代工笔画在今后的发展中又会面临怎样的境遇？等等。在看似繁荣的背后，又隐藏着怎样的"职业杀手"，这些已经显现的问题不得不令学者做深刻的反思。

引一句旅美艺术家王瑞芸的话作为本文章的结语："'艺术'从来远不及生命本身重要。先活出光彩和滋味来，艺术自自然然就有了好模样，真性情，别的都是白忙活。比白忙活更不好的是，本色没有出来，愚蠢和无明却全引出来了，这可不是艺术的本来面目，更不是生命的正常状态，一个人生命不正常，不健康，不光彩，如何可以期待其创作有光彩？"何其精彩！

一素心之三　35 cm×35 cm　绢本重彩　2015年

手是人的第二表情，在人物创作中手势的塑造可以作为表情达意的一个
重要的辅助手段，绘画是定格的，语言是单纯的，它不像文字或语言可以描
述连绵不绝的思想感情，它是在单纯的语境中让人产生无限的联想和思索，

↑素心之二　35 cm×35 cm　绢本重彩　2015年

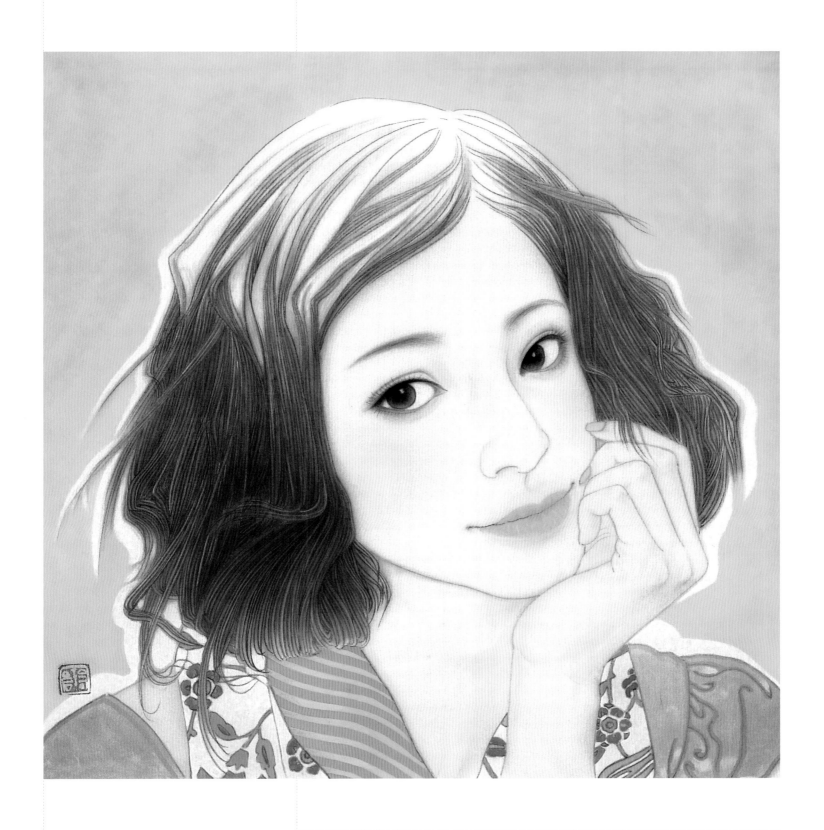

↑**素心之五** 35 cm×35 cm 绢本重彩 2016年

并且这种解读与艺术受众的艺术感悟相连接，一千个人就会有一千种解读。
因此，在创作中，每一种语言的运用都会直接或间接地影响艺术作品的表达。
尤其是在人物画创作中作为表达肢体语言的手的塑造就承载着核心意义。

学院式的训练使她有着扎实的传统功底，而作为新时期的年轻画家，又有着鲜明的时代特征和完全与之契合的绘画体验与精神面貌。袁玲玲的绘画多取材于都市生活体验，是对生活的感受和理解，把这种感受和理解诉诸自己的画面，充满生机、青春、活力。我们从她的画中体会到的也正是这种感受。正像她这个时代，这个年龄的女孩，从心灵出发，感受生活、感受爱，在美好中体会艺术的真谛，以及对生命的关怀与张力。袁玲玲在中央美院读研究生这几年进步非常大，在艺术创作上已呈现出自己独特的风格与面貌；在线与形的结合上，在整体设色的把握上，在绘画的艺术性上，都有了自己明确的思考与拓展；线与形的生活化结合，使她刻画的形象更贴近现代生活而有别于传统绘画。对于西方的研究、借鉴、吸纳，使她的画面更具有了现代绘画的意识与视觉张力，把程式化的笔墨加以修正转换，以适应新对象、新趣味的需要。笔墨语言单纯、明丽、强烈、典雅而和谐，在传统技法的基础上赋予更深层次的延展与探索。

对于写实造型、形象刻画以及色彩的运用，她都非常敏锐，总是在一丝不苟地对这些方面进行深入的探索和研究。她对人物形象的描绘写实而又充满梦幻，所处状态皆闲适而优雅，给人一种放松、舒适、温馨的感觉；在用色上她非常大胆，喜用暖色，尤其是红色，那满眼的红色狠狠地撞击着人们的视觉，充满了强烈的张力和浪漫主义情怀。但她并不满足于视觉，而是通过图像叩问生命、探索人生，寻找当下人们生活的真谛，以及最理想的生活方式和生存状态。

除了对传统的深入挖掘，袁玲玲的绘画还有一个很重要的特点，就是单纯。她没有被世俗的功名利禄所牵绊，没有被社会的喧嚣杂乱所污染，没有被艺术的多元、文化的多义所困扰，只是在画自己的画，整日徜徉在自己所营造的纯净浪漫、诗情画意的世界里，思索人生、憧憬未来、幻想美好，没有画之外的杂念。

我们不难看出袁玲玲单纯而美好的心境，这使她的绘画更添了一份宁静、淡然与灵气，散发着慵懒而又悠远的艺术情调，成为人们休息片刻时寻求净化的心灵圣地。所以对于绘画来说，保持单纯的心性非常重要，能做到这一点很不容易。很多学生在绘画的过程中想得太多，由于社会活动、各种交往等而无意中增加了很多其他的因素在里面，而袁玲玲总是用一颗纯净的心灵去观察和感悟，抛开世俗的所有牵绊，只选择一个因素作为一幅画的构思，同时把这个构思单纯、再单纯，表达出一种生命或趣味。所以可以说，袁玲玲是一个纯粹的艺术追求者，这种单纯是一种很难得的精神，这种单纯具有心灵的意义，它使我们皈依平淡与从容，减少欲望与莽撞。所以，袁玲玲的绘画的意义不在于它提供了一种美，而是在于其深刻的诗意的心灵。

科学以理服人，艺术则是以情动人。艺术家在塑造艺术形象时离不开审美活动，而人的审美活动又总是同感情紧密联系在一起。艺术在创作中表达感情，欣赏时产生联想和共鸣，形成作者与观众之间的感情交流，艺术家能以自己的感情打动人心而感到欣慰。在中外艺术史上，自古以来就强调感情对艺术的重要作用。看袁玲玲的作品总会被她画面的感情气息所打动，似乎总在无意间就能触碰到你内心最深处的美好情感，她内心非常"理想化"，当然这种"理想化"并非是不谙世事，躲在自己所构筑的童话故事之中，而是在深谙事理之后有选择地保留这份纯净，是内心世界的自我抉择；展现在她的作品中就是美的色彩、美的旋律所萦绕的画面美的诗意，那种美的精神使人体验到生活，并享受到生活。她的绘画弱化了描述性，强化了表现性，她把细腻美好的生活体验隐藏在优雅的人物造型和鲜活的色彩之中，营造了一个女性特有的感性和唯美世界。（唐勇力）

素心之一　35 cm×35 cm　绢本重彩　2015年

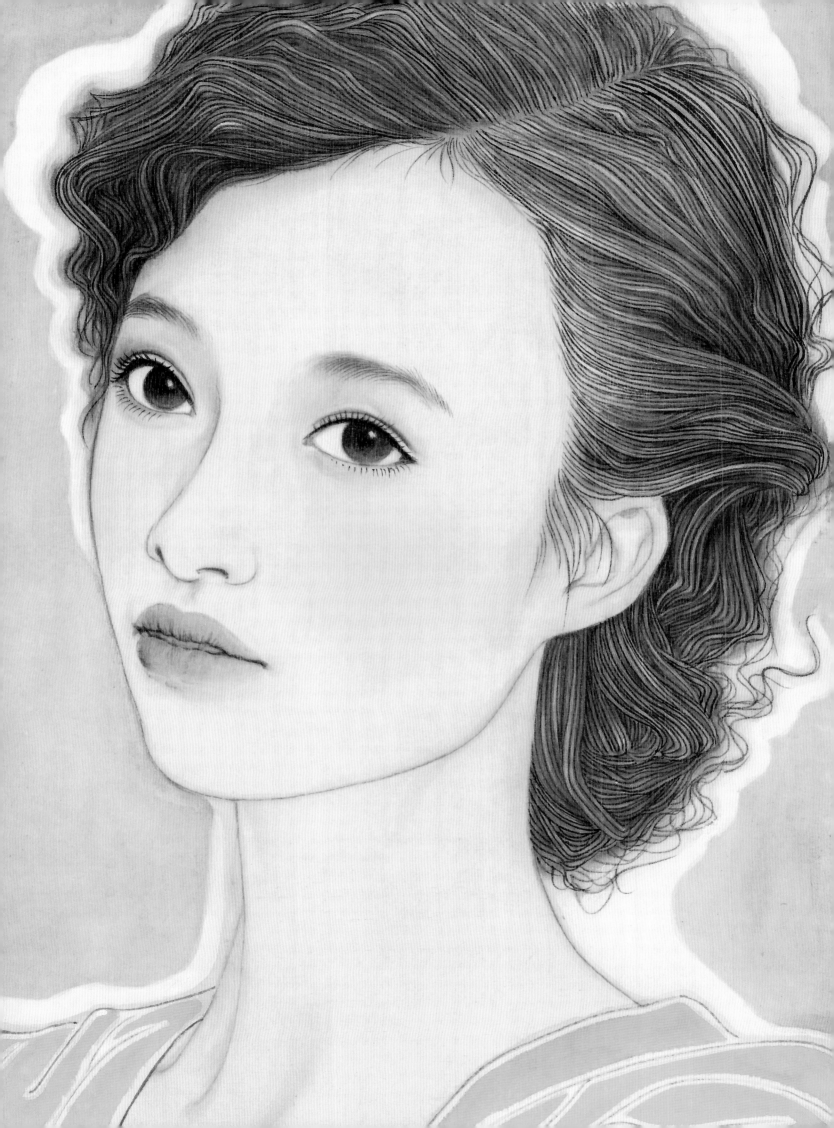

我是个妈妈，孩子点点滴滴的成长每每回想起来都历历在目，对于儿童
的天真无邪、单纯明净、可爱调皮等性格特点都谙熟于心，但是怎样用绘画
准确表现儿童还是需要下一番功夫的。这幅《童颜》就是借助童话般的意境
营造和无邪的纯净眼神凸显儿童的可爱与单纯。

↑童颜　33 cm×33 cm　绢本重彩　2015年

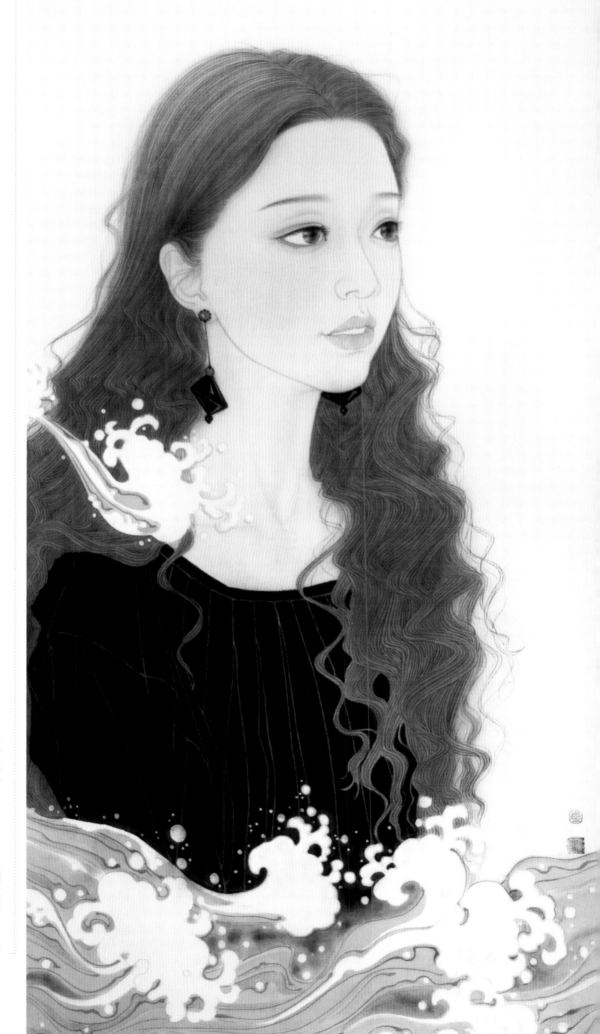

若水清音　70 cm × 35 cm　绢本淡彩　2018年

轻拾岁月

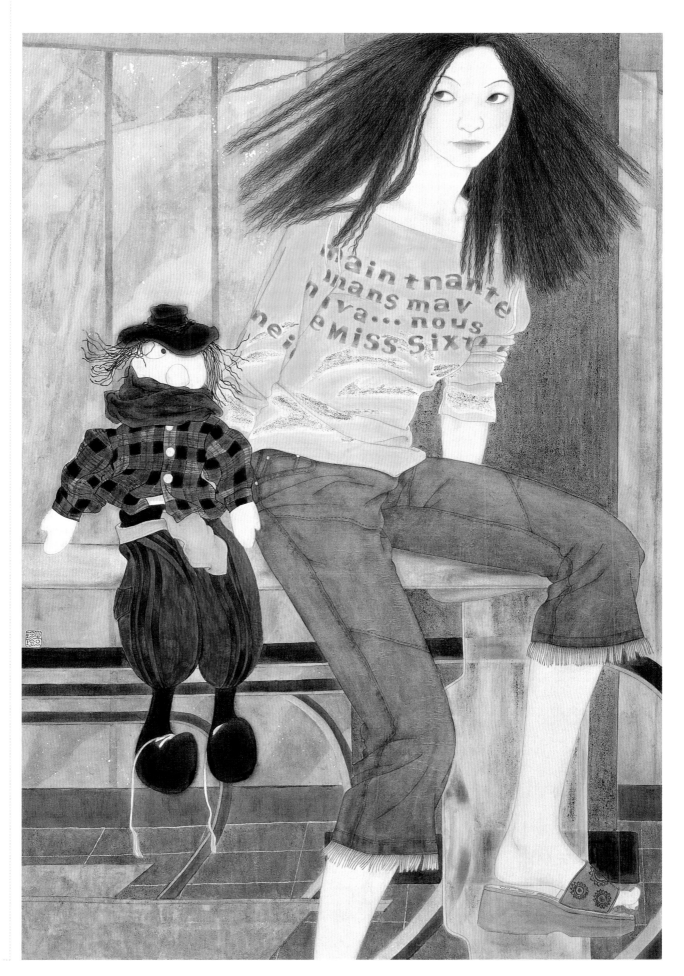

〔都市重构之一〕 120cm×90cm 绢本重彩 2002年

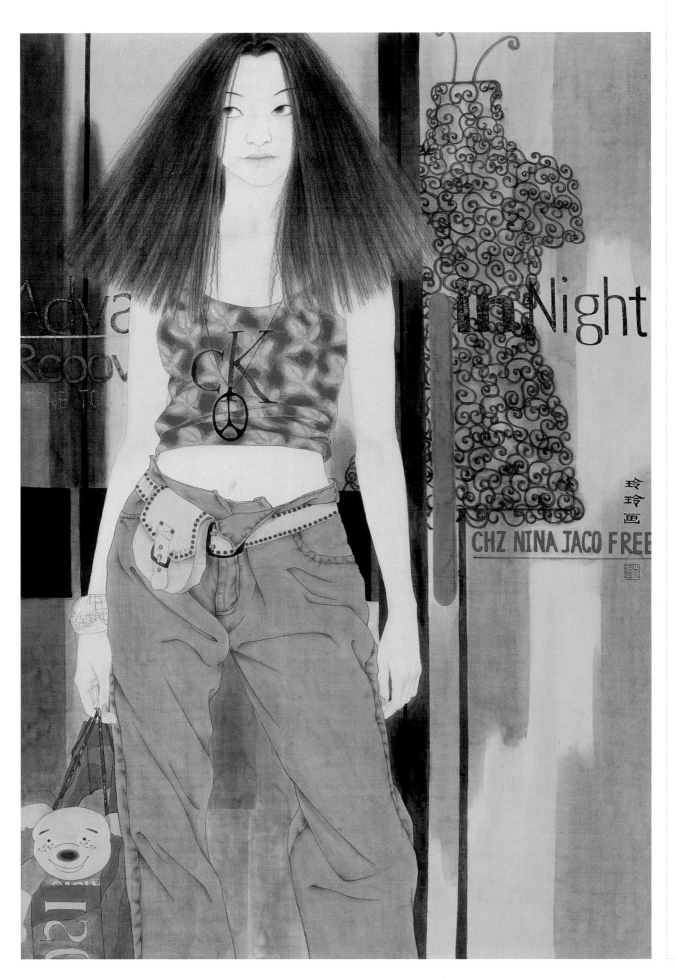

都市重构之二　120 cm×90 cm　绢本重彩　2002年

↑都市重构之二（局部）

　　从古至今，女性一直是绘画中表达的主题，但如果只关注她们靓丽的一面就流于表面了。女性是城市文化的亮点之一，女性的学习能力、感悟能力，对于自身社会角色的认知和担当，都有着无可挑剔的敏感优势，在社会中扮演着不可或缺的重要角色。在绘画中表达正确的社会观与文化观，体现都市女性应有的价值才是真正的创作目的。

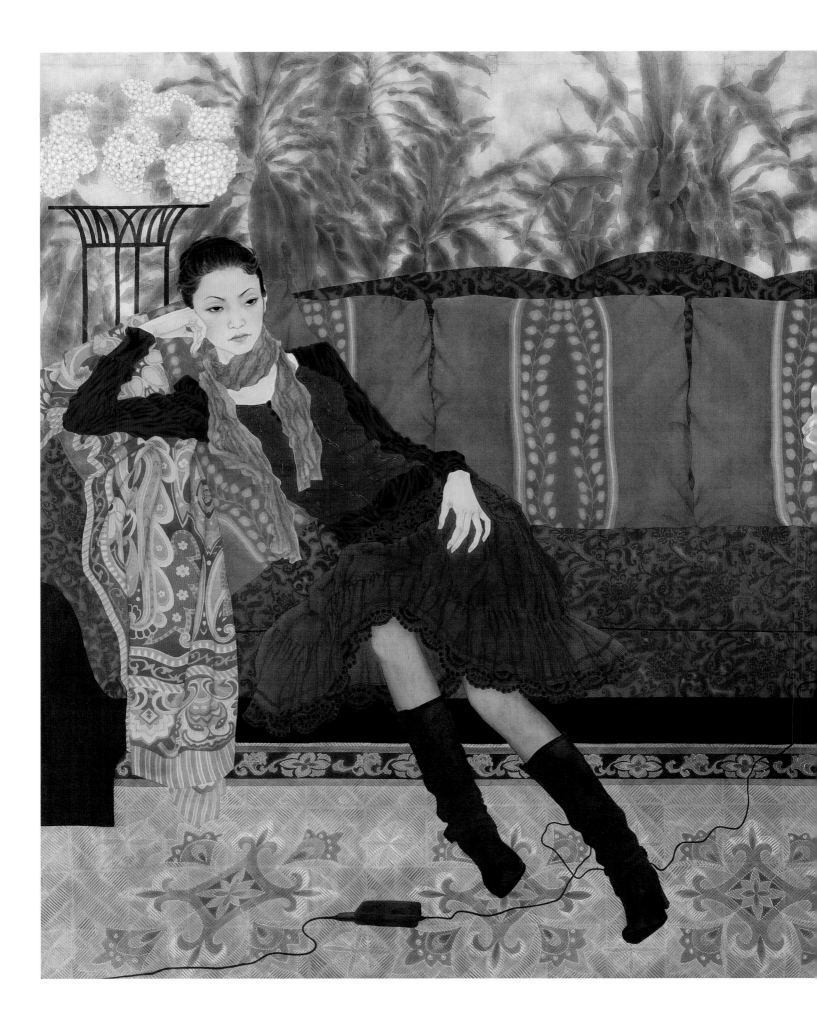

《一米的距离》创作思路

　　《一米的距离》这幅作品，是我的一张研究生二年级的课堂写生作业，后来有了新的想法就把它作为创作来画了。主要是想表达现代都市青年的一种生活状态：现代科学技术的迅猛发展缩短了人和人之间的距离，相隔千山万水，只要一个电话，一个QQ号，距离就不是问题，大家就可能成为素未谋面的好朋友。但这种虚拟的真实并不是生活中的真实，仿佛一根电脑线维系着人与人的关系，但这种关系是如此的脆弱，又如此的疏离，就如处在同一空间中的两个人，虽然距离是如此之近，但却彼此毫无知觉。是电脑维系着我们，还是虚拟的世界疏离了我们？这是值得叩问的社会问题。我的目的也止于此。这幅画在画面本身的语言处理上：1. 以更加生活化的线的语言来同构传统程式化的语素，以期更加贴近当代绘画的审美力度；2. 大胆采用了各种同类色与对比色的运用，一方面想探索当代工笔画色彩的开拓性思路，以传统的染色技巧和当代的绘画色彩意识做一个全新的糅合和探索；另一方面想试探一下自身对于画面整体的把握与掌控能力到底有多少。

← 一米的距离　170 cm×200 cm　绢本重彩　2008年

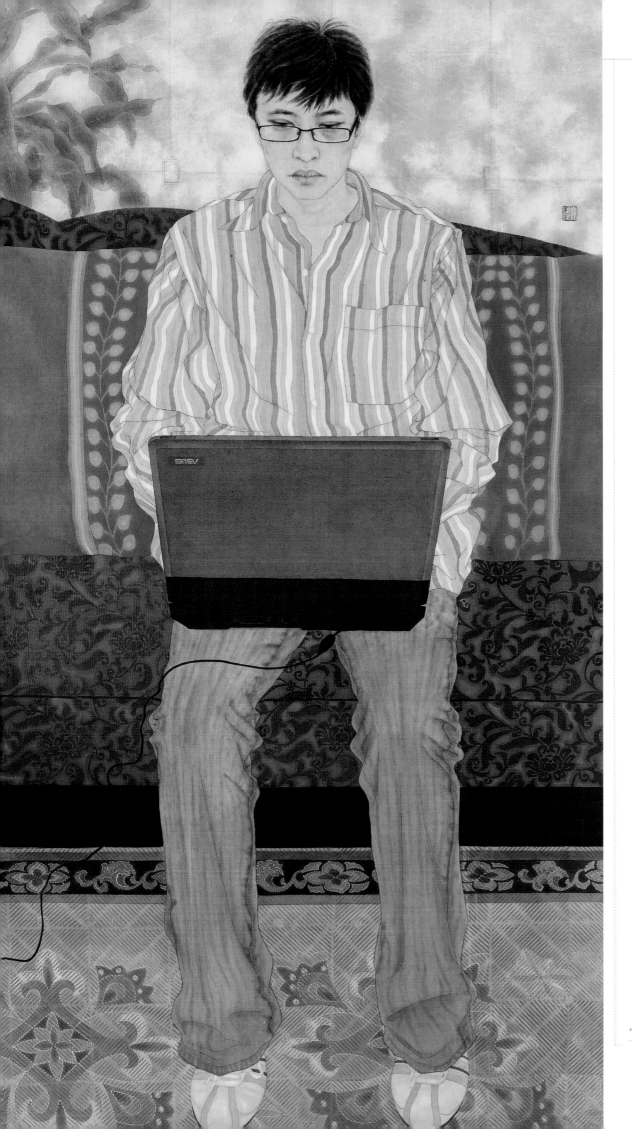

一米的距离（局部）

↑ 一米的距离（局部）

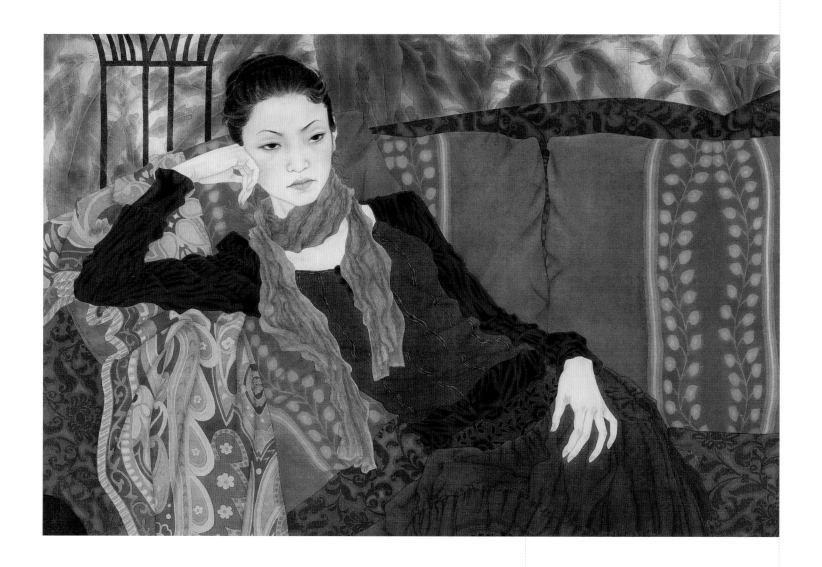

在人物画的创作中，人物的形态把握是微妙而多样的，其中不可避免地会根据画面的整体效果调整人物的形态特征，夸张和变形是常用的手段，如20世纪表现主义画派的代表艺术家莫迪利亚尼的作品，就把人物拉得修长，当然除了长，其他的绘画因素都与这种语言相一致，这就是绘画语言的统一性，不是每个画家都能做到的。

↑ 一米的距离（局部）

这幅创作原是一幅课堂写生，除了女孩的形象，其他都是根据创作需要来添加的。图案是丰富画面的一个元素，并不会是刻画的主题，但在画面中又占据着大量的空间，需要花费大量的时间去刻画细节，调整色彩关系，而且又要把握好分寸，不能让它在画面中太突出而冲淡主题，这样就失去了绘画表现的意义了。

一米的距离（局部）

一米的距离（局部）

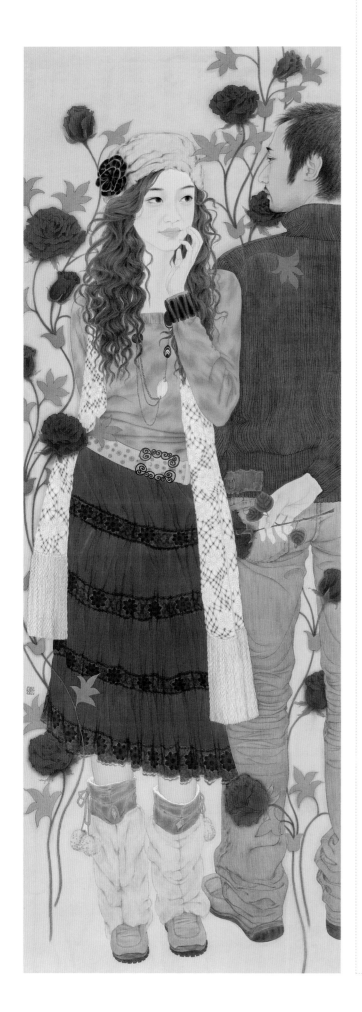

《似水流年》创作思路

科学以严密的逻辑思维、以理服人的精致态度推动着人类社会发展的巨大飞跃,而艺术则是以直观感性的形象思维、以情动人的活泼精神见证着人世百态的方方面面。艺术家在塑造艺术形象时离不开审美活动,而人的审美活动又总是同情感紧密地联系在一起。艺术创作无疑是作者心灵的情感独白,它是以一种独特的方式展现浓厚的生活感悟与精神体验,以一种不同于语言交流的更为直观的画面载体表达情感,与艺术受众在欣赏艺术作品时产生联想和共鸣,形成作者与观众之间的感情联通和交流。

《似水流年》系列作品,正是我作为一个女性绘画者带着某种莫名的女性色彩对于"艺术""人生"的思考而完成的。我把我的这幅历时一年才得以完成的四联作品取名为"似水流年",似乎略带着一丝女性心底里隐秘而柔弱的对于时光流逝的伤感与无奈,但美好幸福的情绪还是那么无声地流淌着……

恋爱、结婚、怀孕、生子,女人一生当中最重要的四个阶段,也是每个女人都经历过或即将经历的四个阶段,很平常但却似乎又那么的吸引人且耐人寻味。我作为一名女性画家,对这种人生的感受更为深刻,体味也更为细腻,我试图用自己喜欢的诉说方式诉说一个女性的浪漫故事,以一个女画家独特的心灵、直接体验、诉诸绘画的形式呈现在大家面前。或许当你在它面前匆匆掠过时,它会不经意间触动你内心最温柔神秘的情感。

《似水流年》系列作品,以严谨而浪漫的造型塑造绘画的主题人物,纯粹而唯美的画面突出诗意的精神空间,给人以无穷的想象。阐发的画面集抒情性、表现性、装饰性为一体,传达崇高的人文关怀,是我这一系列作品所要表达的主旨。画面中人物的每个动作、每个表情都是在精心的刻画下传达着普通世人的心声:恋爱的青涩、新娘的娇羞、孕育的期盼、初为父母的幸福,都在眼眸、唇齿、举止间流动……几株花草散漫生长开来,每个阶段盛开着不同的花朵,是一种理想,也是一种隐喻:玫瑰般的恋爱浓烈而娇艳;百合般的婚姻娇艳而圣洁;莲花般的孕情圣洁而美丽;牡丹般的深情美丽而永恒!它们繁华地生长在无理的情感枝蔓上,缠缠绕绕,难解难分,正如人之一辈子,一世情,无论怎样纠结,也要终老一生。

在勾线晕染中保留着纯粹,在玫瑰紫灰的色调中突破着传统,在无尽的浪漫、神秘、温馨、典雅的氛围中沁润着心灵,在气韵流动中传达最为朴素、真挚、温暖的人世之情!

仿若艺术——却似人生,青春的岁月如春天般温暖而绚烂,萌动的青春印记犹如春芽探索着春日的阳光,向往着春日的美好,明媚着春日的嫩绿,青春弹跳的时光如春日桃花般争俏枝头,携着那一点点粉红、一点点粉白,带着那一点点娇俏、一点点妖娆,沐浴着和煦的春风,弥散着悠然的芬芳,绽放着生命的律动与奇迹!还有那一丝丝绢素、一缕缕墨香……

←
似水流年之一　240 cm×80 cm　绢本重彩　2009年

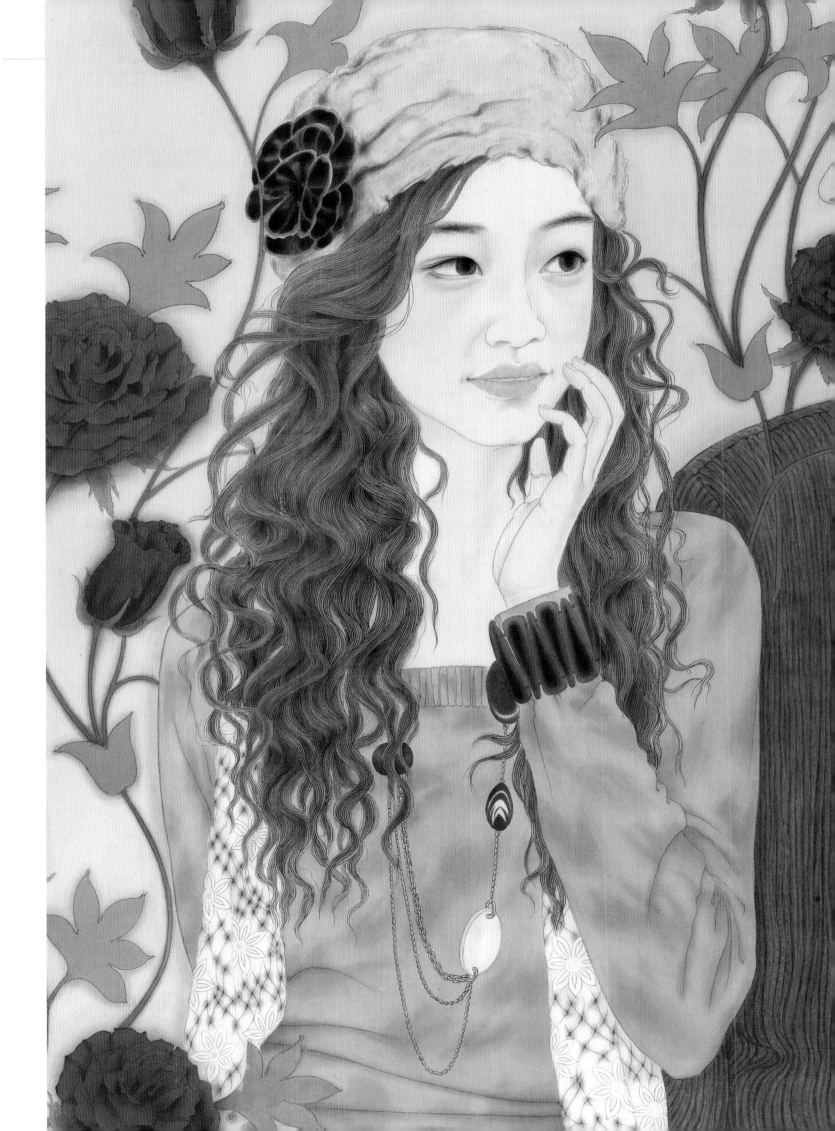

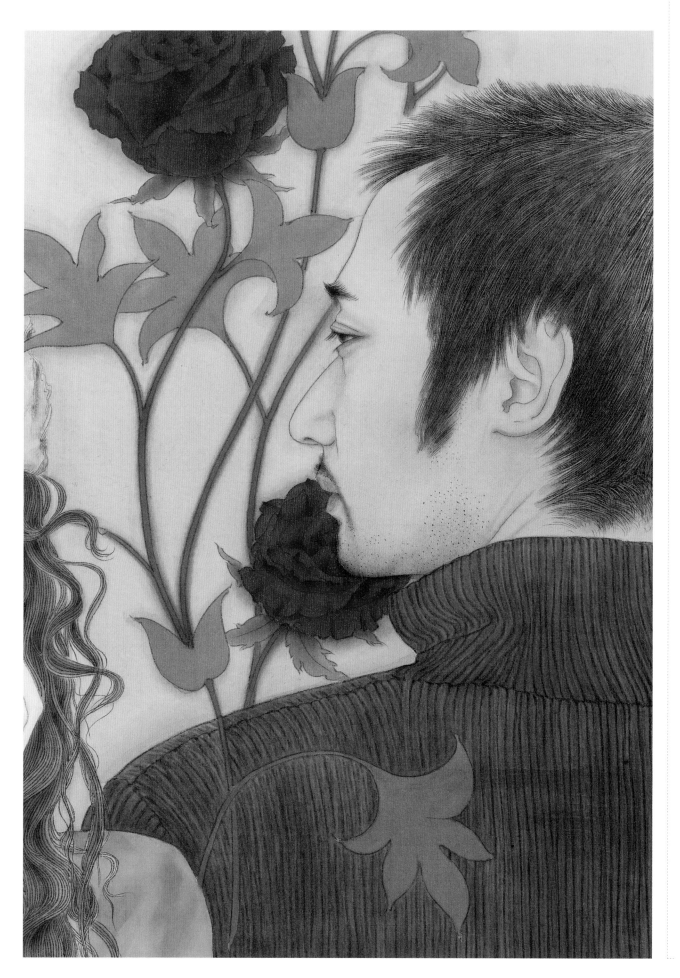

似水流年之一（局部）

画面的细节设计是可以传情达意的，无论是一个眼神，或一个手势都是经过精心设计与构思的，目的就是传达作者的思想与感情，让艺术受众在欣赏作品的过程中能够产生感情的理解与共鸣。

↑**似水流年之一**（局部）

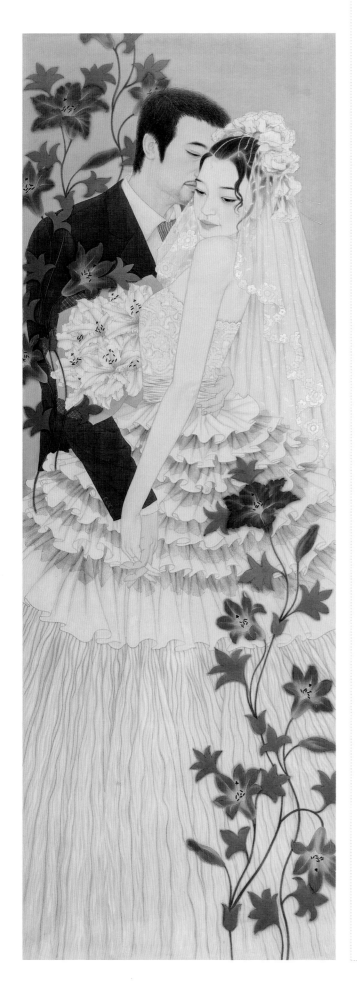

融物——诗意的心灵

　　艺术总是伴随着心灵的成长而画下美丽的印痕，无需刻意经营，也无需着意修饰，是缠绕在心田的藤蔓，是生长在心间的兰花，在思想之水的沁润下蓬勃生长，灿烂花开！

　　画家要有诗意的眼光，才能"与物相宜"，同样还要有诗意的心灵，才能"寓情于物"。把眼中所见，与物对应，心灵所感，应物生情。色彩以随类赋彩为立象语义，而在随类赋彩中感悟诗意的心灵，赋以万物灵性的色彩。"随"的意义在中国美学观念与创作实践中却是可以物物互换，心性互换的。既以随物之类，赋物体之原色，亦可随心识之类，赋心象之颜色，物体之颜色是客观物化的世界之原本，而心象之颜色却是带有画家感情与思想色彩的意象颜色，因而可指涉中国工笔画的颜色，既可以表现世界万物之本真，亦可表现万物因人之感而生而动之情感色彩。

　　这种色彩观自然是从中国传统文化思想中游离出来的心性所致。六朝时玄学家们畅言："自然之理，有寄物而通也。"（郭象《庄子注·外物》）宗炳的"以形写形"就是要再现"自然之理"而见其道。道又是常而不变的，"法"却是可变而且常变的。所以后人有"法无定法""至人无法"之说，其实我们现在看来是有道理的，"法"是人们对事物的常理的一种认识和规定，它会随着人们认识的不断深入和不同而有所改变和调整，那么"法"在某种程度上就具有可变性。从这个道理上来说，"法无定法"是善于思考的画家和论家提出的一个非常具有探索性的问题。而在画家的眼中、胸中、笔下，绘画所表达的是畅形、畅神、畅意……是以诗意的眼光、诗意的心灵抒发诗意的感悟，挥洒诗意的热情！即使是理性的归纳和总结，同样也具有活泼泼的诗意之性，并以此作为绘画的精神介质。王国维先生曾经在《人间词话》中说过这样一段话："诗人对宇宙人生，须入乎其内，又须出乎其外。入乎其

似水流年之二　240 cm×80 cm　绢本重彩　2009年

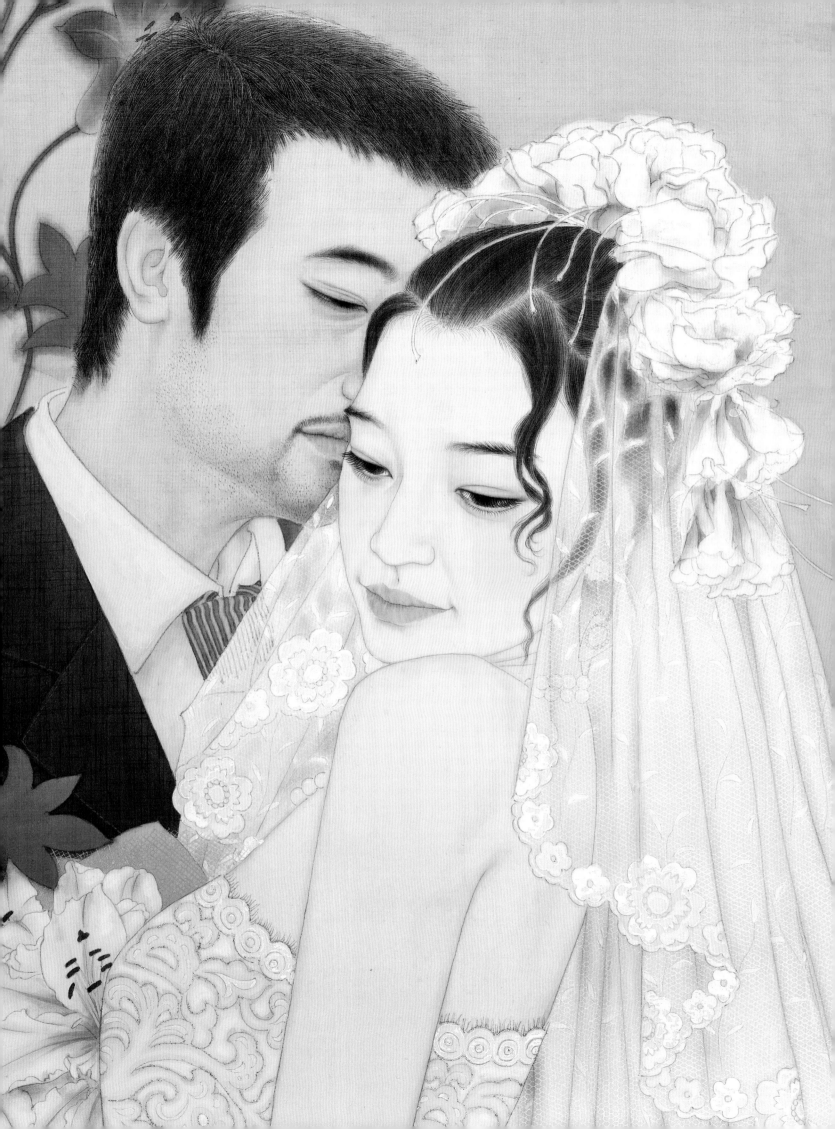

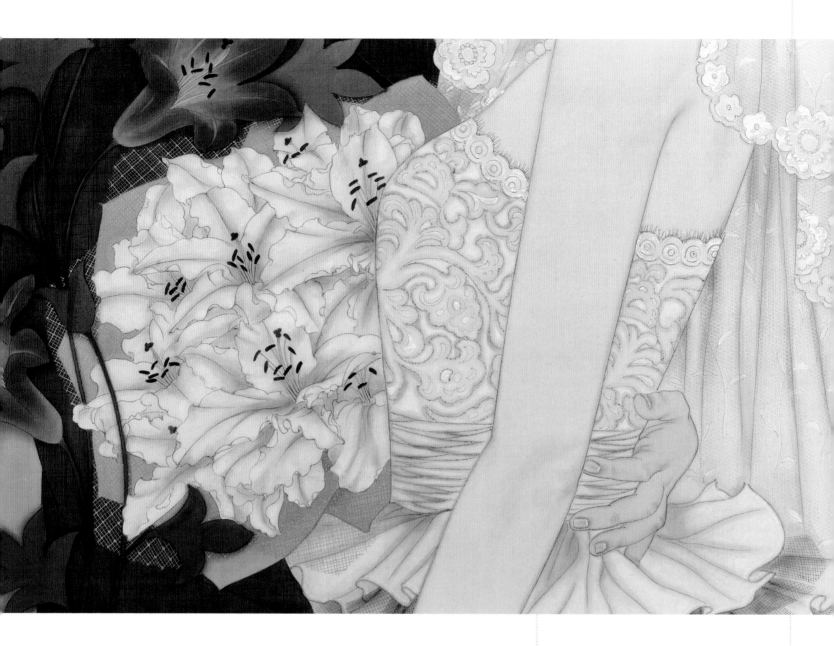

内，故能写之。出乎其外，故能观之。入乎其内，故有生气。出乎其外，故有高致。"
这段话的意思是诗人对于宇宙人生，必须能够进入其中，又必须能够跳出其外。进入
其中，所以能够描写；出乎其外，所以能够观察；进入其中，所以才会有生气；出乎
其外，所以才会有高致。诗人写诗与绘画同源，这也正像我们画人物画一样，对于生活
中人的千姿百态，种种性状，只有深入了解，细心体察，以心灵在场的方式接通生命的
本真，才能掌握所描绘的对象生动而微妙的千变万化。而要把这种生动的形象赋予作品
人文的内涵，只切身感受、观察入微还是不够的，还要细心地体会，站在观赏者的角度
品味其中的奥妙。正如朱光潜先生所说："艺术家在写切身的情感时，都不能同时在这
种情感中过活，必须把它加以客观化，必定由站在主位的尝受者退为站在客位的欣赏
者。"人世的千姿百态若浮云掠空，作为画家的选择只取那最洁白动人的一片云……

↑ **似水流年之二**（局部）

对于外在世界来说，艺术家所创造的世界是收摄、是凝结，以微景而囊众景，以一气通大千。对于鉴赏者来说，艺术世界又是一个渐次打开的世界，将你心灵中的烟云风暴推出，你的记忆、想象，你的生命体验，都在这艺术的空间中缱绻。艺术家的创造就是表现这样的生命之象，你来观，你便加入这样的世界，你加入了这世界的气场，你与这世界便交汇、流荡起来。所以对于中国绘画艺术来说，既随物以宛转，亦于心而徘徊，是整体生命的跌宕浮沉。艺术家在这跌宕浮沉中观照自然万物，观照生命情态，诗意的心灵与世界相映照，捕捉感动心灵的瞬间，演化为隽永流芳的色彩真境。唯其如此，绚烂的色彩才能归朴于真，色性天然；绘画的感染才可以历久弥新，探无止境！

↑ 似水流年之二（局部）

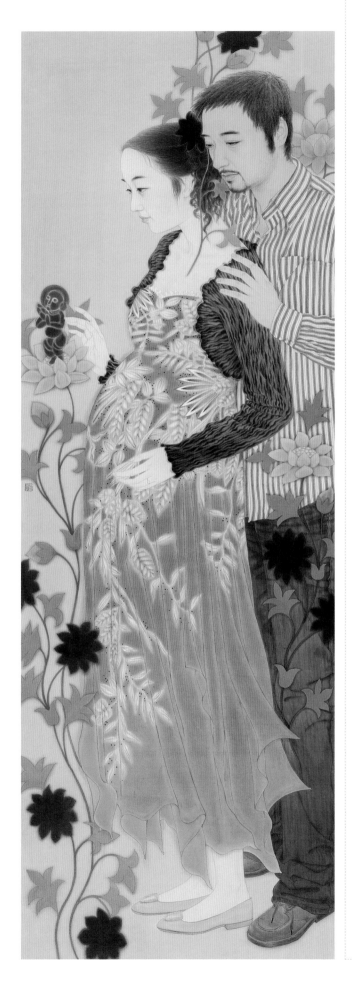

无境之思

对于画家来说，拿起笔来就想那笔走龙蛇般酣畅的快感体验是人生至味，真的很不愿意去深究什么问题，只愿意随着感觉走，走到哪里是哪里，无论前面是滩涂还是沼泽，都愿意随着脚步去流浪。当然在如此漫长的路途中自然会停下脚步看看沿途的风景，休憩一下疲顿的灵魂，消遣一下多余的思想。无论你看了什么样的书，画了什么样的画，只要随便拈一拈或许能拈出个所以然来。这个所以然我只愿意叫它——无境之思。

绘画作品凭借形神之美，映现艺术作品的思想核心，这些形形色色的艺术形象流转于尺素之间，顾盼出千回百转的形神之美，构成绘画的物质特征——物化性。如果没有物化性，那就无所谓艺术作品，它们之间的关系就如同水与鱼一样自然而和谐，这种自然而和谐自是艺术的无境之思。

亚里士多德曾经说过："艺术是模仿自然。"这句话在古希腊是可以成立的，犹如古希腊的人体雕塑一样完满而美丽。或者在艺术发展的某一段时期是可以成立的。但在中国的文化精神里，它却是不能成立的，艺术作品的确需要以自然为参照，取自然的形象做描写的对象，但却不是一味地模仿自然，它自身就是一种自由的创造。它从艺术家的理想情感里发展、进化到一个完满的艺术品。它自己就是一种自足的完满自然的物化实现，就是一段心灵自然的创造过程，而且是一种建立在艺术家理想化、精神化、抒情化的思想基础之上的，心灵悠游于自然的形而上的精神感悟所做的实质体现。这也是中国特有的、与西方国家所不同的内在哲学思想与民族文化精神的特质所决定的不同的艺术价值取向。

任何一种美都是纯然的存在于宇宙中的天然现象，如同鸟的鸣、花的开、泉水的流一样日日如此，年年若斯。然而它却是流动不羁的生生之命，花儿凋谢了，你永远也看不到这一朵花了，那一朵花又开了，但却已是那朵花而不是这朵花了，而这朵花的美也随之完结了。艺术家的职责则是留住这短暂的美使之成为永恒的美，亦即使感性的美化为物性的美得以流传。艺术家凝神冥想，探入深邃的灵魂，或纵身大化中，于一朵花的形神之间窥见天国，一滴露水中参悟生命，然后用生花之笔，幻现层层世界，揭开幕幕人生。不知道自己是真在画中生，还是画中即是生之境。真如庄公化蝶之美矣！《庄子·齐物论》载："昔者庄周梦为蝴蝶，栩栩然蝴蝶也，自喻适志与！不知周也。俄然觉，则蘧蘧然周也。不知周之梦为蝴蝶与，蝴蝶之梦为周与？周与蝴蝶则必有分矣。此之谓物化。"

似水流年之三　240 cm×80 cm　绢本重彩　2009年

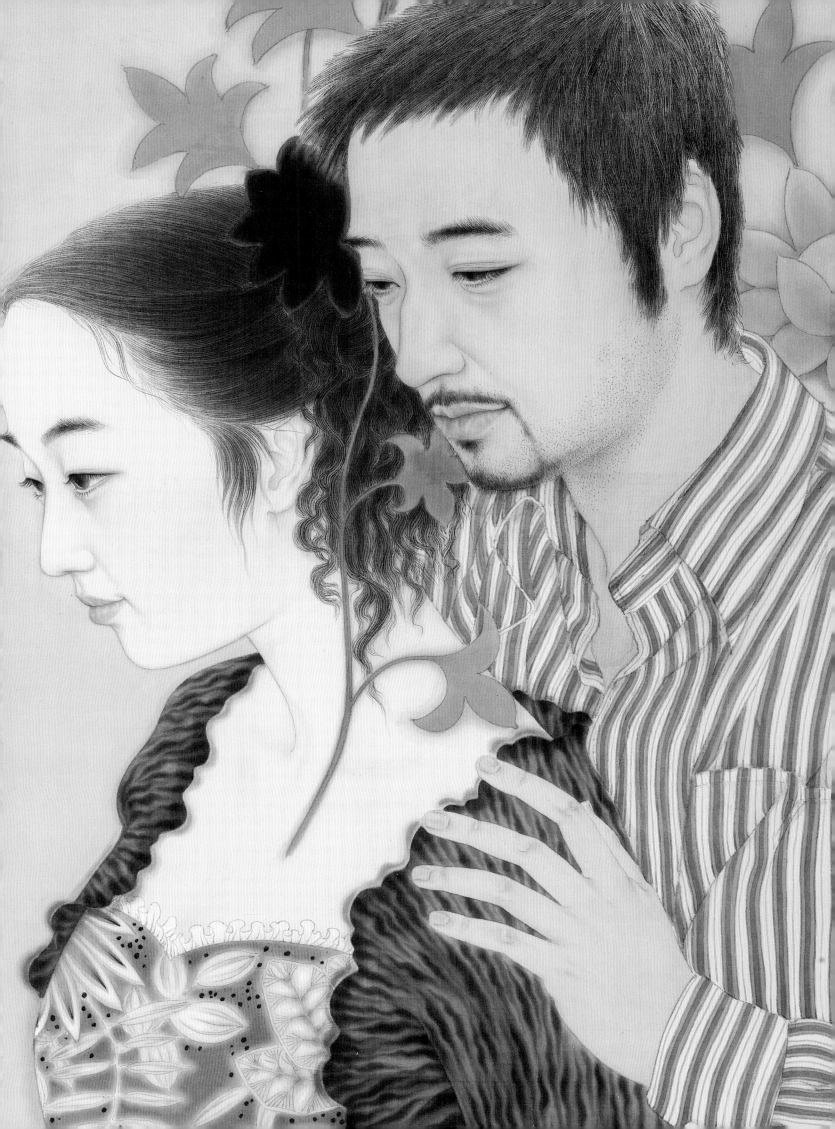

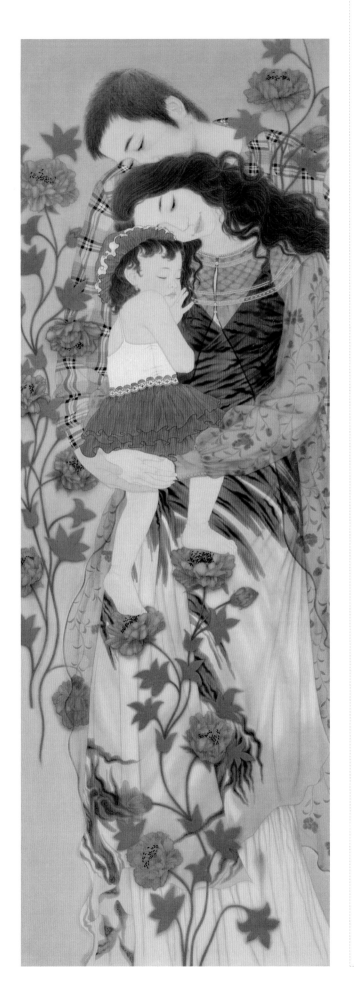

圣哲的庄公亦然幻化为翩翩的蝴蝶，神游于无境之思。何况是凡人的艺术家要用诗人般的眼光去吟咏这个市声人海的茫茫世界。我们用外在的眼睛，观察这个外在的世界，我们用情感的心灵去触摸世界的灵魂，投入生命的波浪，世界的潮流，如一叶扁舟，莫知所属，尝遍这各色情绪细微的弦音，经历这一切意志汹涌的姿态。这种幽微苍茫的感情透过万象神形之美的过滤，凝聚智慧的隐喻，纶结与尺素之间，流出一段或咏或叹的笔致与色彩，犹如楚墓帛画御龙飞天的浪漫哲思，《步辇图》一派大唐雄风的华美与雄壮，《清明上河图》之宋代市民生活、商贸往来、都市繁荣的种种情状……这些流传的经典图画就是艺术所知与世界的妙化之功。

这种妙化之功就是美的物化性的具体呈现。艺术用形象反映世界，形象就是艺术的基本特征，我们从茫茫的世界中搜寻感悟心灵的美，把这种种美的性状、美的情态深谙于心，转合为生动的艺术形象，这种艺术形象的创造就是美的物化性的直接体验，通过形象传达出动人的情感和思想。透析美的物化性所带给人的可以承载世界的意义和对时间与空间的凝滞感所带来的深层体验，如美丽绝伦的花儿一样曼妙绽放，散发出艺术的永恒魅力。

←
似水流年之四 240 cm×80 cm 绢本重彩 2009年

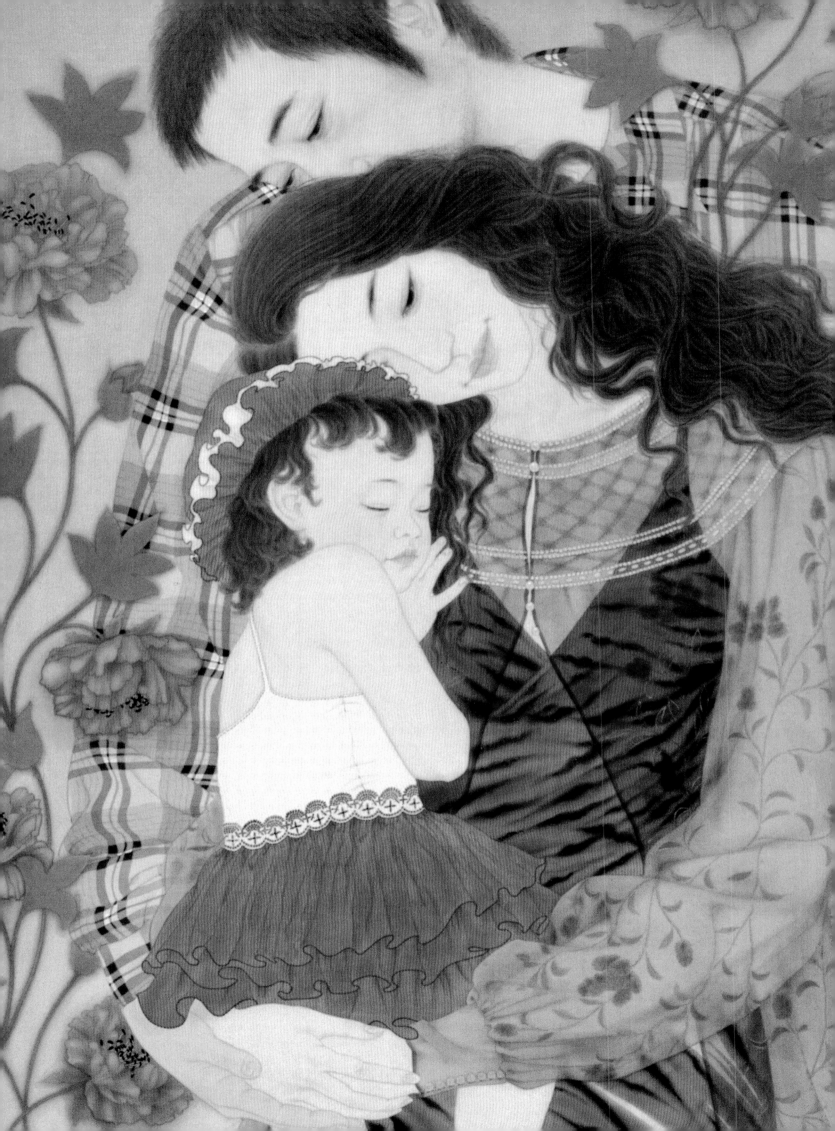

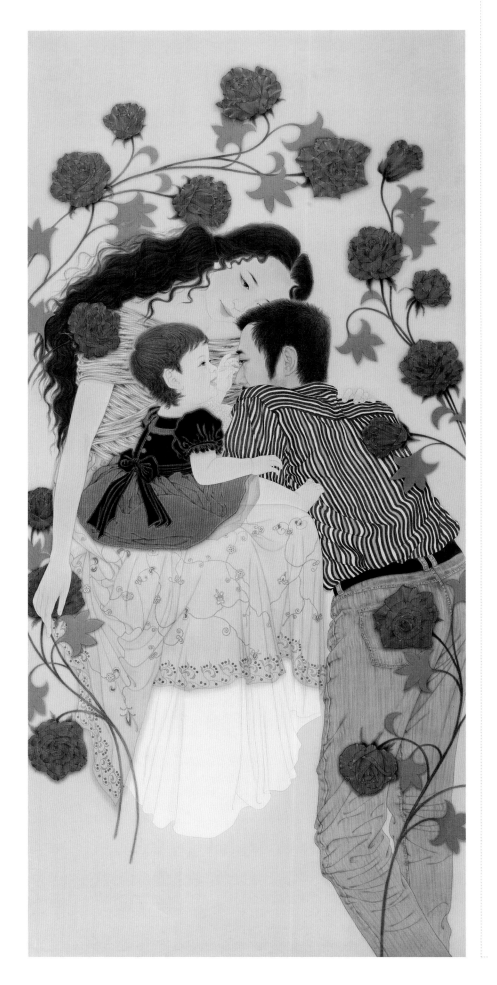

似水流年之五　240 cm×120 cm　绢本重彩　2011年

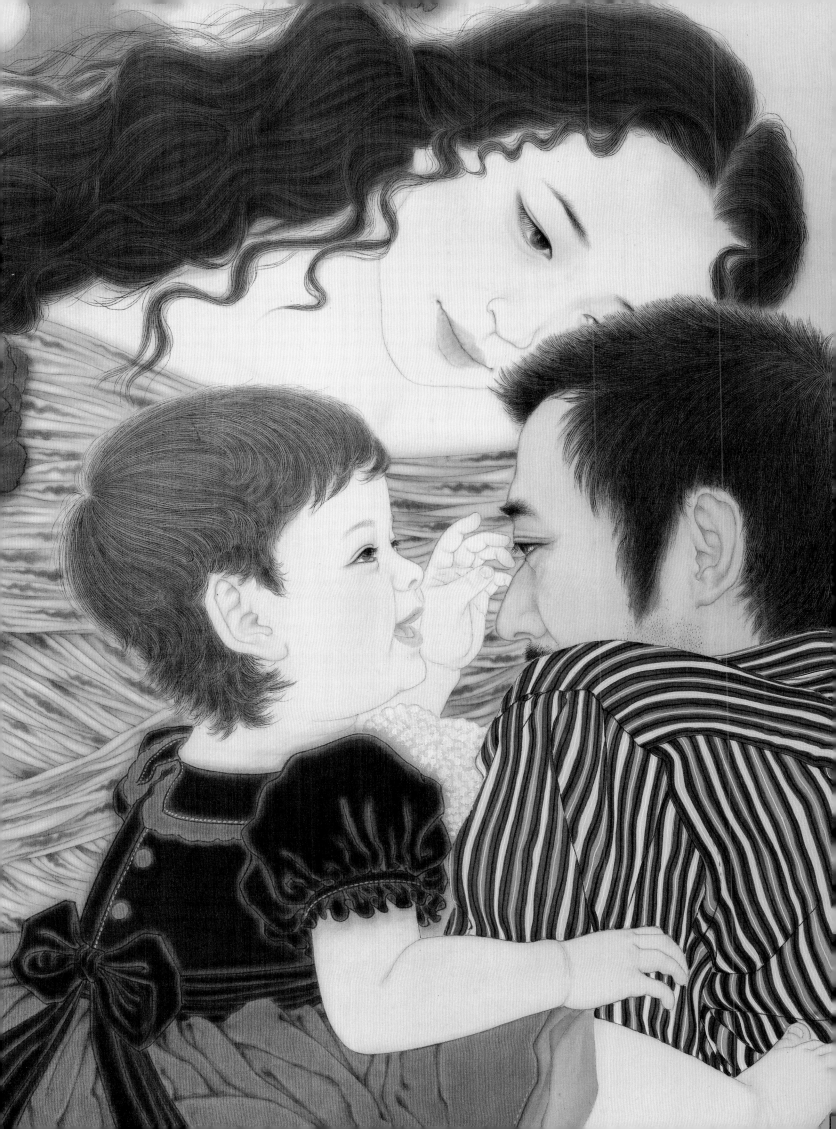

似水流年之五（局部）

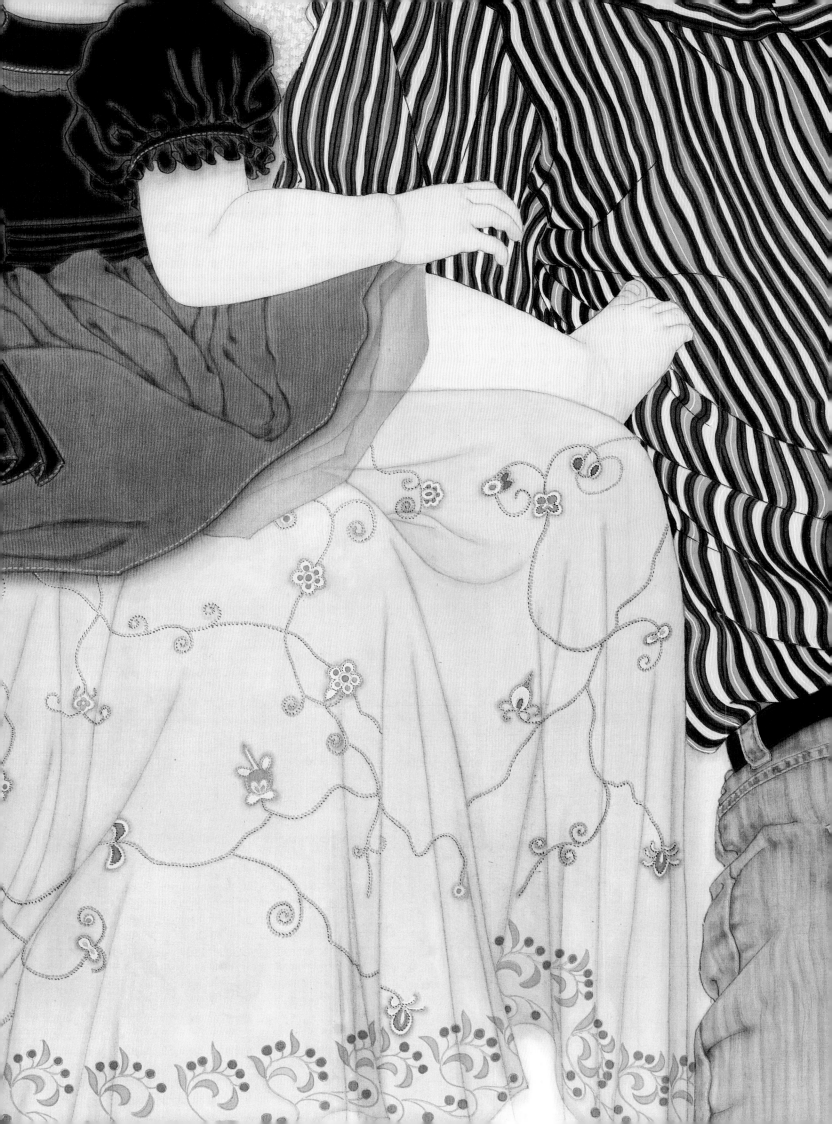

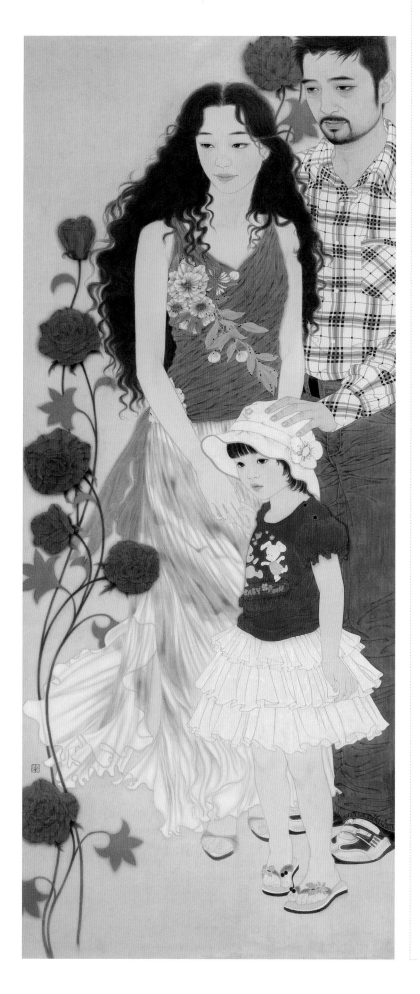

看袁玲玲的绘画，能让我们的视点脱离光怪陆离的现实世界，而回归最单纯的诗意空间，享受一种恬静、优雅与自得，品味着单纯中包含的无穷境界。她的研究生毕业作品《似水流年》四联画系列给我们留下了深刻的印象。作者以严谨的造型，浪漫的表现，以传达崇高的人文关怀为主旨，画面中人物的每个动作、每个表情都在精心的刻画下传达着世人的心声。全幅画以一种玫瑰紫灰的色调渲染着一个女性眼睛里的独特世界，在各种紫色中调配各个阶段不同的情感体验，在勾线晕染中保留着纯粹，在玫瑰紫灰中突破着传统，在无尽的浪漫、神秘、温馨的氛围中沁润着心灵，在气韵流动中传达最为朴素、真挚、温暖的人世之情！

全幅画以恋爱、结婚、怀孕、生子，女人一生当中最重要的四个阶段为表达主题，也是每个女人都经历过或即将经历的四个阶段。很平常的生活主题，但却被袁玲玲以一个女画家独特的心灵、在场的体验、诉诸绘画的形式呈现在我们面前，似乎又是那么的吸引人且耐人寻味。袁玲玲作为一个女性画家，面对这种人生的感受更为深刻，体味也更为细腻，她试图用自己喜欢的方式诉说着一个以女性为主角的浪漫故事，或许当你在它面前匆匆掠过时，它会不经意间触动你内心最温柔神秘的情感。（唐勇力）

←
似水流年之六　240 cm×95 cm　绢本重彩　2011年

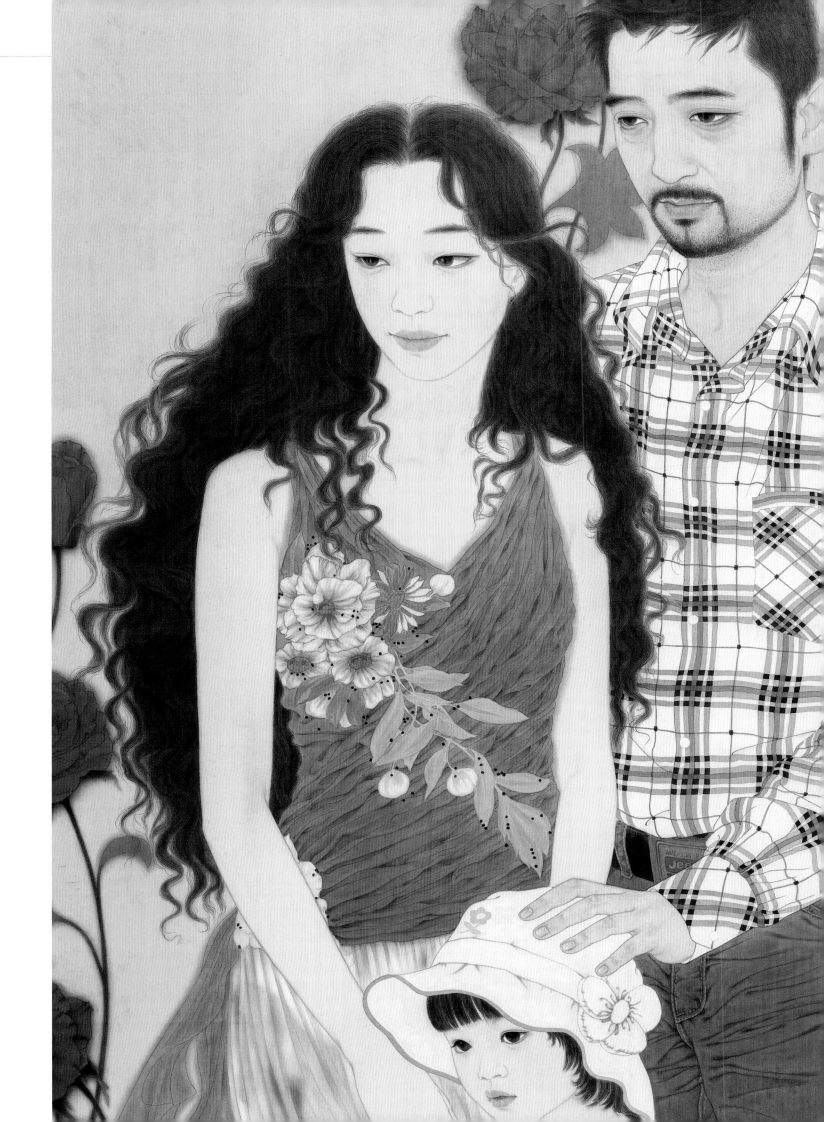

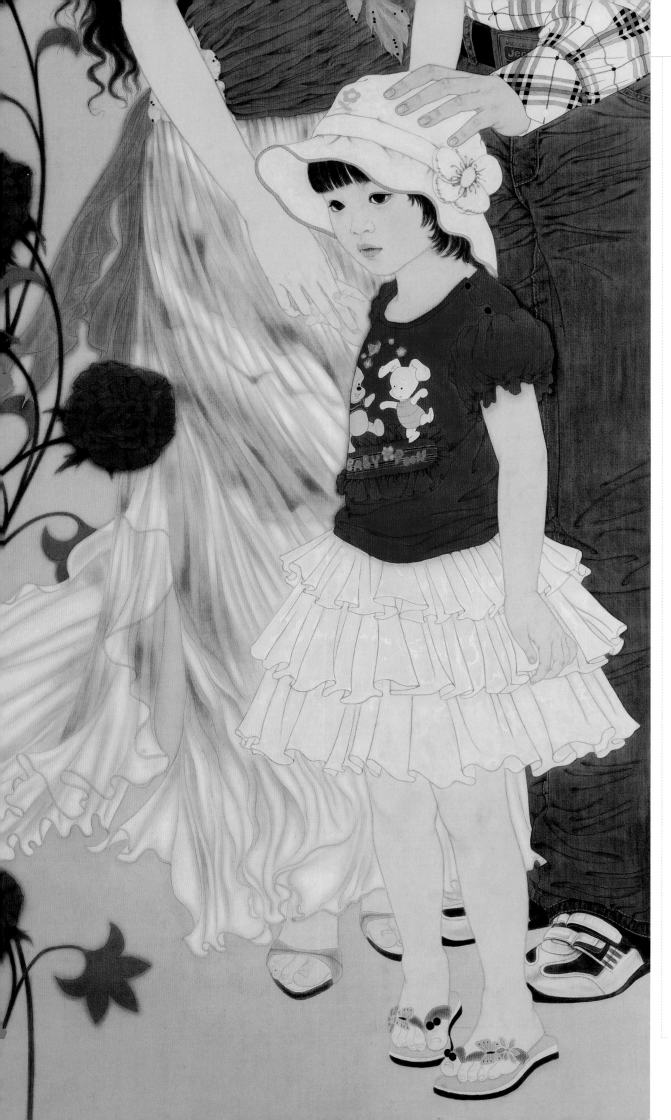

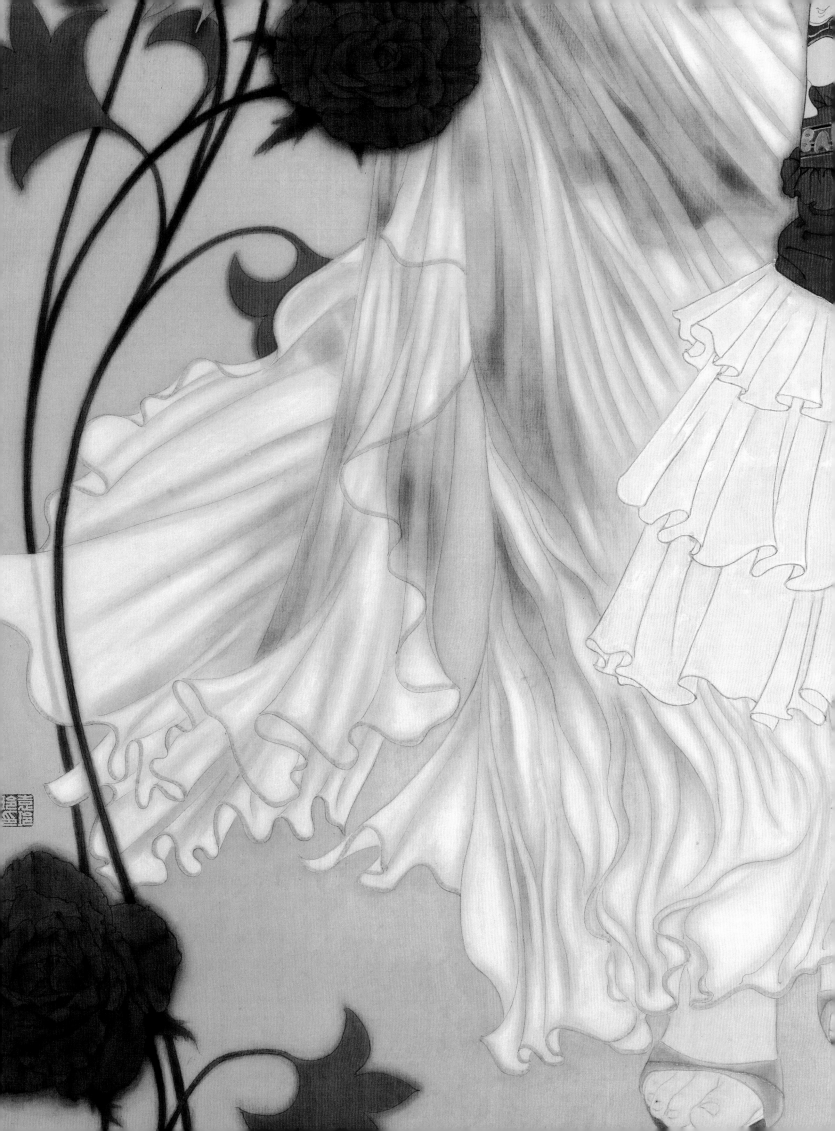

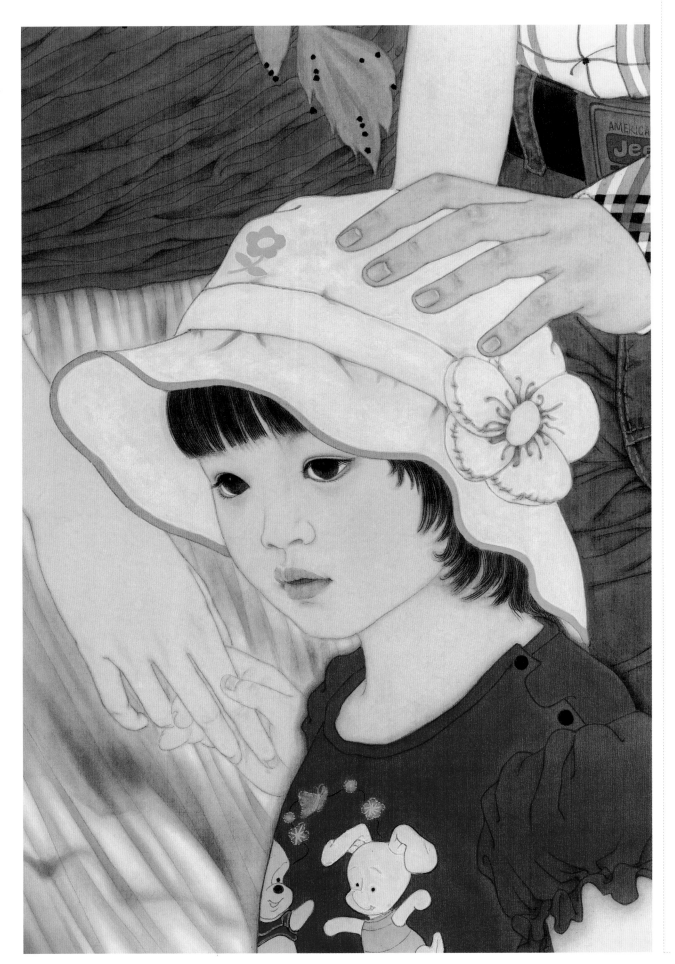

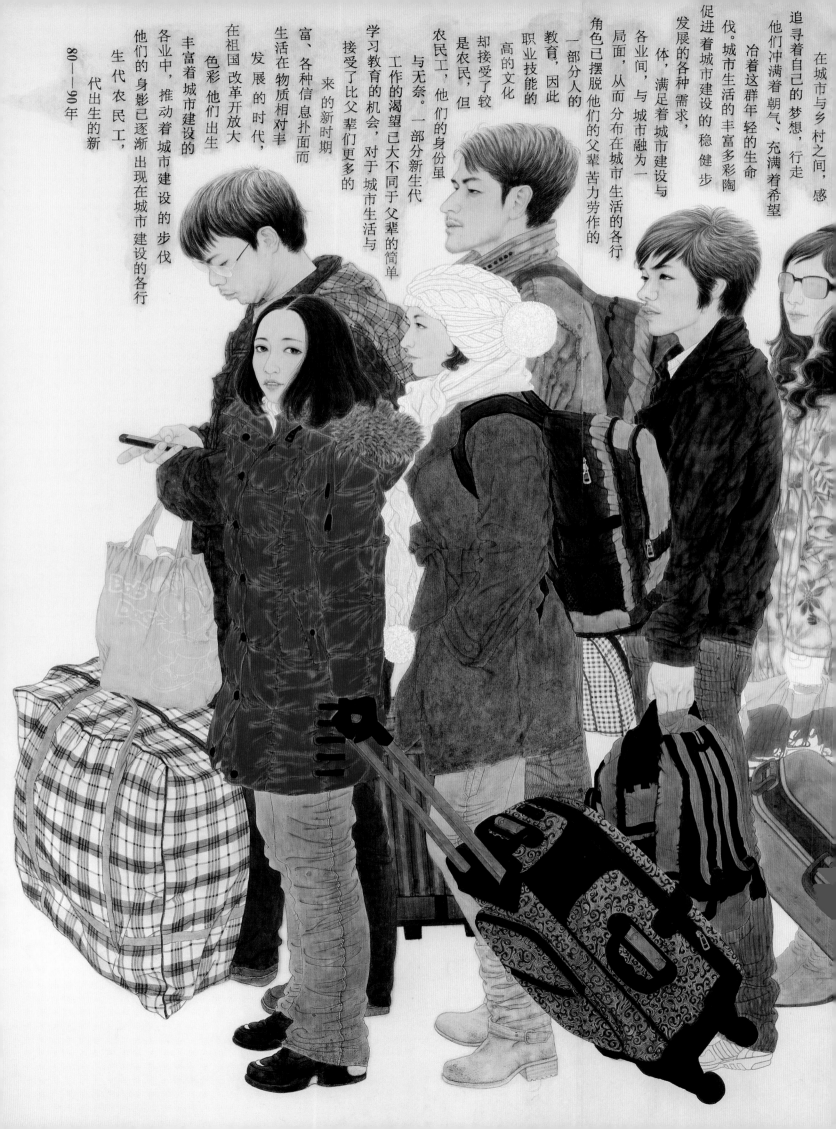

在城市与乡村之间，感

追寻着自己的梦想，行走

他们冲满着朝气、充满着希望

冶着这群年轻的生命的丰富多彩陶

伐。城市生活的丰富多彩陶

促进着城市建设的稳健步

发展的各种需求，

体，满足着城市建设与

各业间，与城市融为一

局面，从而分布在城市生活的各行

角色已摆脱他们的父辈苦力劳作的

一部分人的

教育，因此

职业技能的

高的文化

却接受了较

是农民，但

农民工，他们的身份虽

与无奈。一部分新生代

工作的渴望已大不同于父辈的简单

学习教育的机会，对于城市生活与

接受了比父辈们更多的

来的新时期

富、各种信息扑面而

生活在物质相对丰

发展的时代，

在祖国改革开放大

色彩他们出生

丰富着城市建设的

各业中，推动着城市建设的

他们的身影已逐渐出现在城市建设的步伐

生代农民工，

80—90年

代出生的新

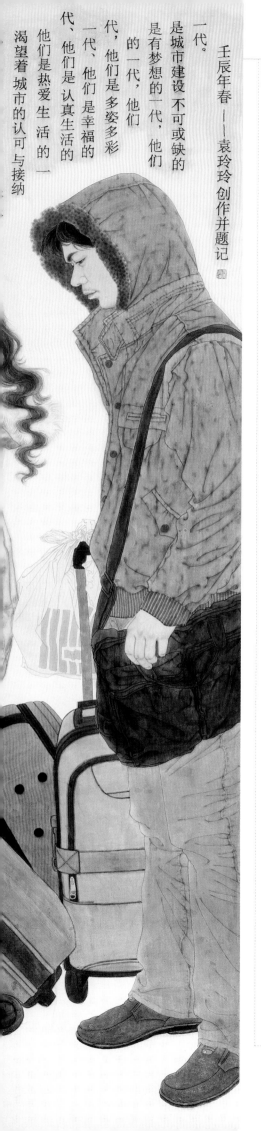

壬辰年春——袁玲玲 创作并题记

一代。

是城市建设不可或缺的一代，他们是有梦想的一代，他们是多姿多彩的一代，他们是幸福的一代，他们是认真生活的一代、他们是热爱生活的一代，他们渴望着城市的认可与接纳

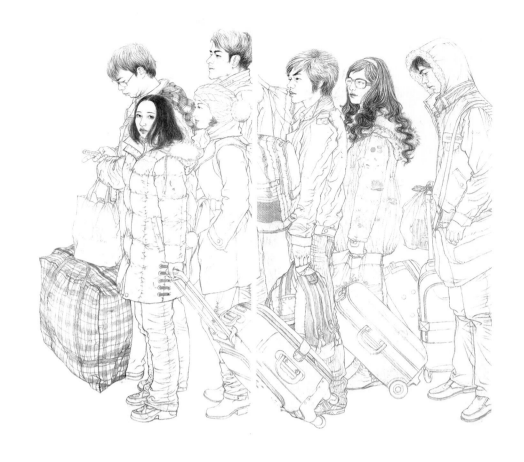

《新生代之游走》创作思路

20世纪八九十年代出生的新生代农民工，他们的身影已逐渐出现在城市建设的各行各业中，推动着城市建设的步伐，丰富着城市建设的色彩。他们出生在祖国改革开放大发展的时代，生活在物质相对丰富、各种信息扑面而来的新时期，接受了比父辈们更多的学习教育的机会，对于城市生活与工作的渴望已大不同于父辈的简单与无奈。一部分新生代农民工，他们的身份虽是农民，但却接受了较高的文化、职业技能的教育，因此一部分人的角色已摆脱他们的父辈苦力劳作单一而无奈的局面，从而分布在城市生活的各行各业间，与城市融为一体，满足着城市建设与发展的各种需求，促进着城市建设的稳健步伐。

城市生活的丰富多彩陶冶着这群年轻的生命：他们充满着朝气，充满着希望，追寻着自己的梦想，行走在城市与乡村之间，感受着城市的喧嚣与纷繁，体会着乡村的宁静与单纯，思考着自己的梦想与未来，渴望着城市的认可与接纳……他们是热爱生活的一代，他们是认真生活的一代，他们是幸福的一代，他们是多姿多彩的一代，他们是有梦想的一代，他们是城市建设不可或缺的一代。

新生代之游走　220 cm × 220 cm　绢本重彩　2012年

新生代之游走（局部）

新生代之游走（素描稿局部）

一 新生代之游走（局部）

接纳 一 的 的 玲 创作并题记

新生代之游走（局部）

的简单

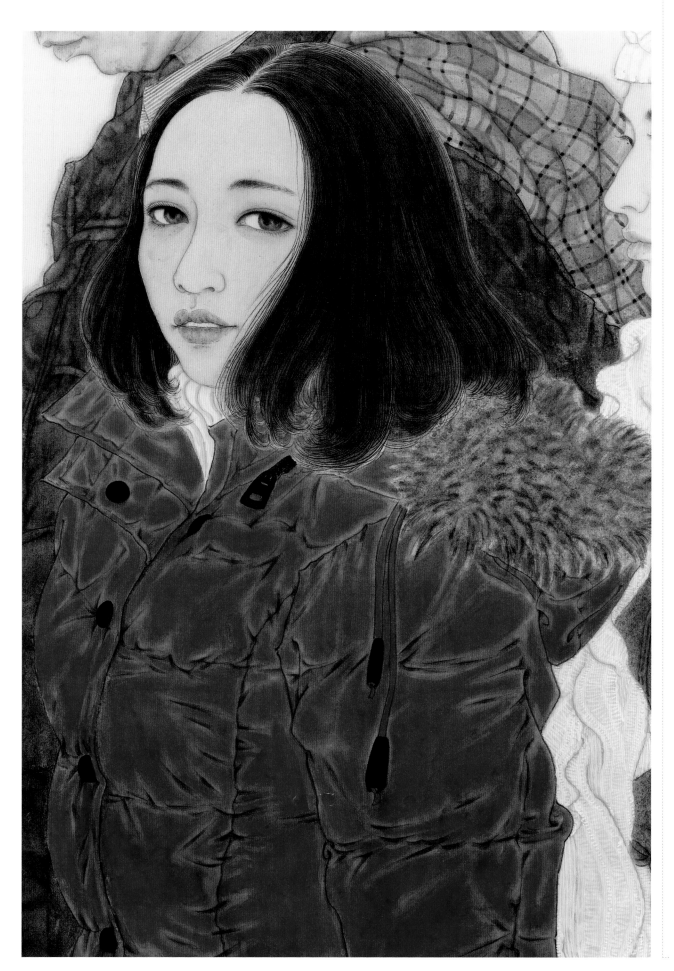

←新生代之游走（局部）

↑ 新生代之游走（局部）

　　在构思创作过程中，根据创作的意图寻找符合的形象非常重要。我们在平时的学习中经常是靠课堂写生来积累技法与经验，艺术来源于生活，重要的是怎样从生活中脱化出来，形成符合自身创作意图形式的素材和元素，这需要大量的实践和对生活深刻的感悟，在搜集素材过程中多发现、多观察、多思考、多提炼！

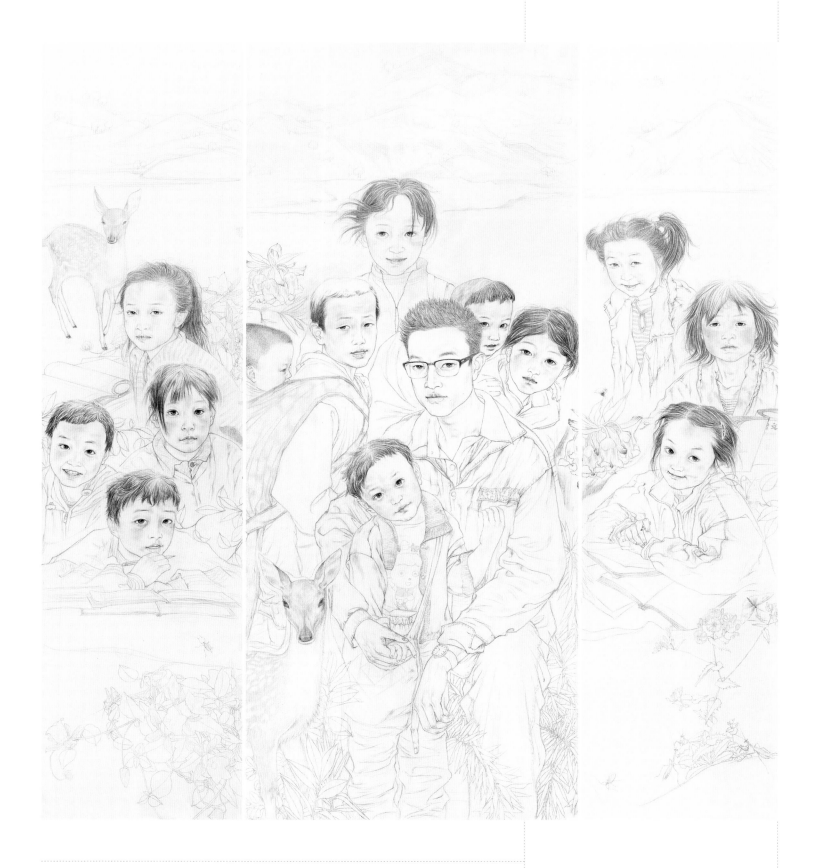

画面的整体形式感就像是对一个人的整体印象一样，代表着一个人的审美品位与格调。当形式与内容有机碰撞才能擦出亮丽的火花，画面才具有感染力，我们在欣赏作品时才能解读出更丰富的内涵。

↑ 大山深处的守望（素描稿）

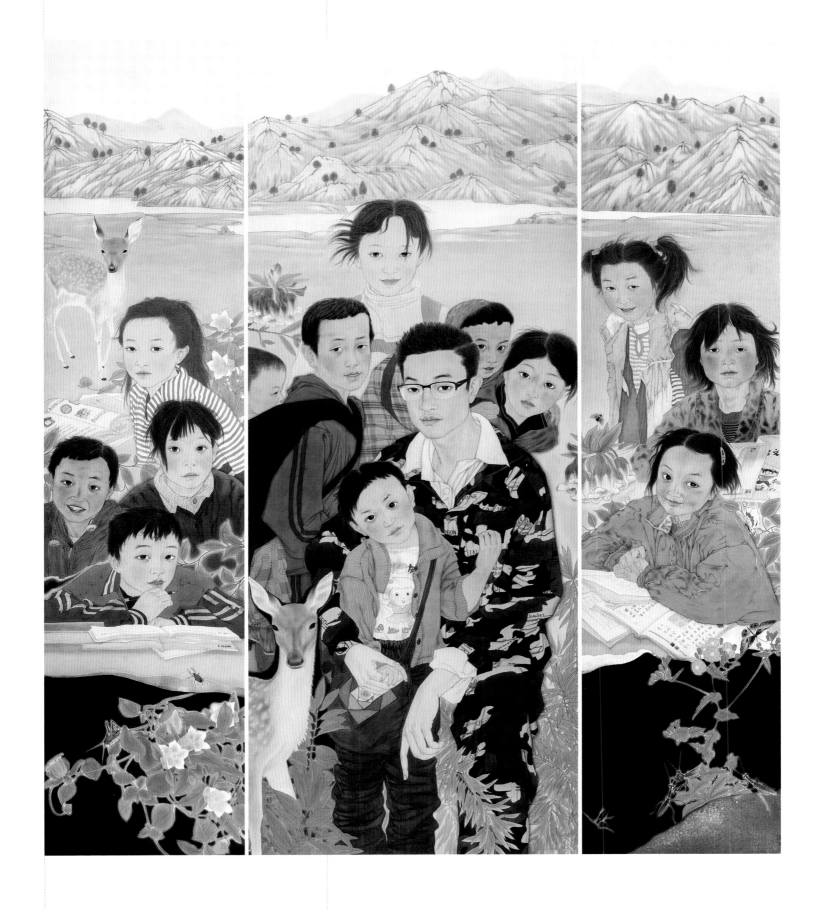

↑ 大山深处的守望　235 cm×200 cm　绢本重彩　2014年

主题性创作也叫命题创作，要求作品围绕特定主题而展开。主题鲜明，题材典型，情节巧妙，人物有个性，构图讲究，主次分明是主题性创作的基本要求。当然艺术是个体的表达，每一个画家都会有不同的思考方式和表达手段，糅以自身的艺术修养和绘画技巧，对自己所表达的主题做最好的阐释。

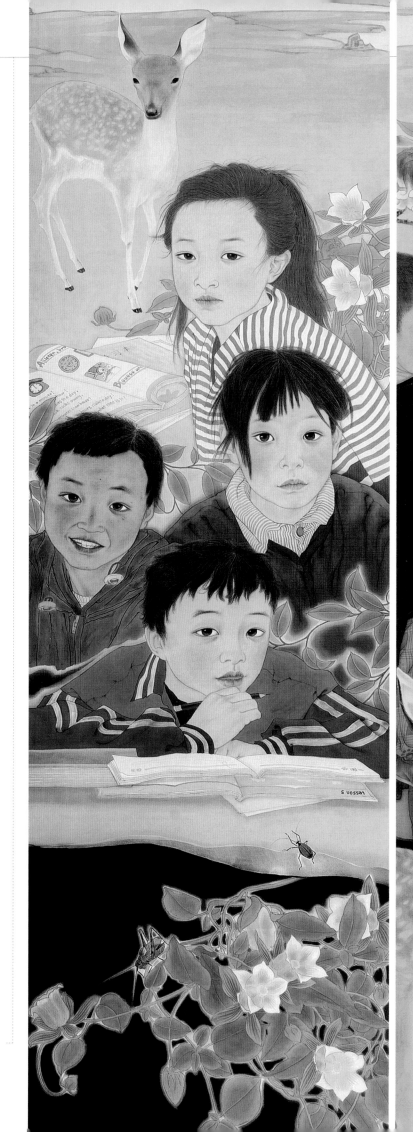

→ 大山深处的守望（局部）

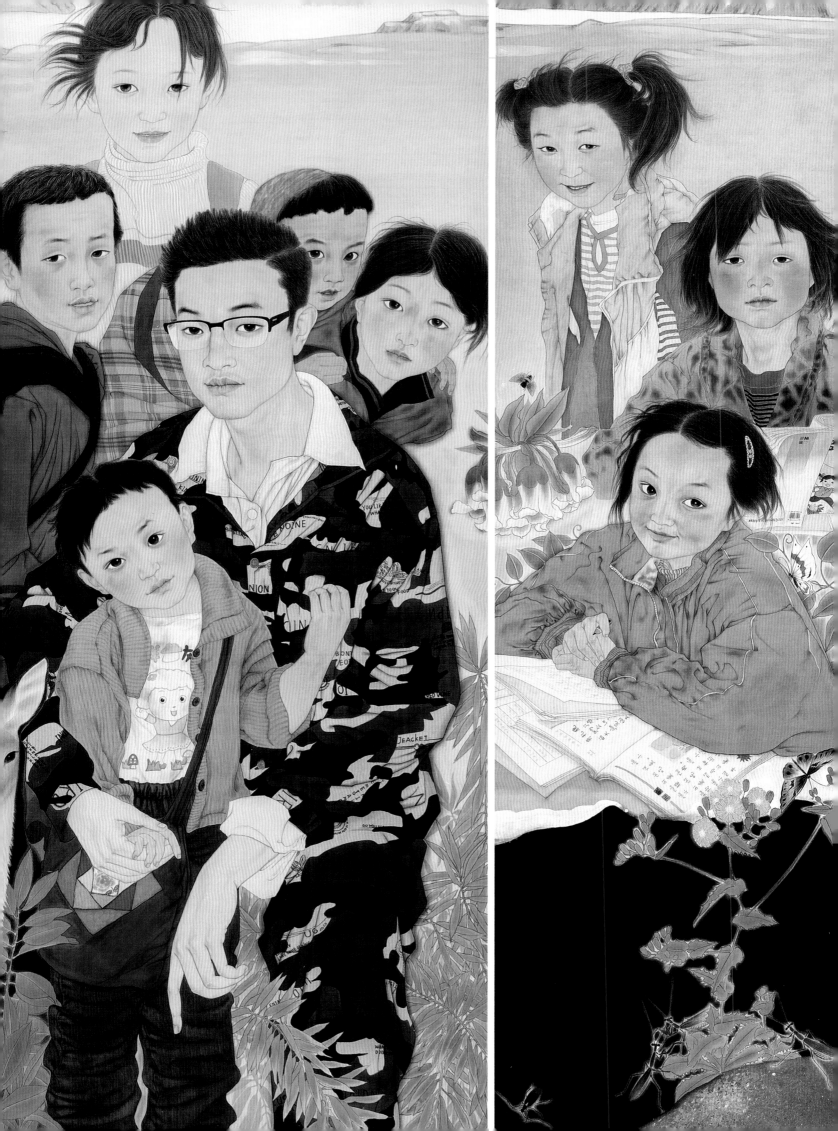

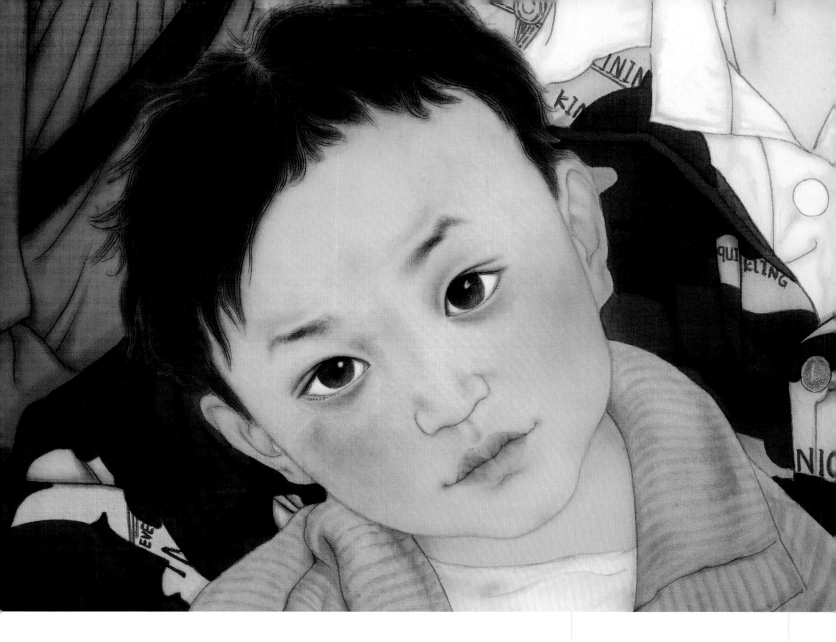

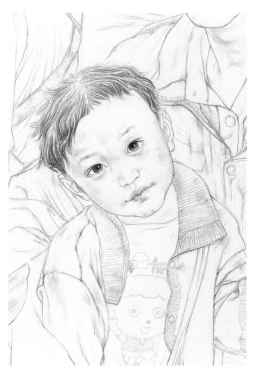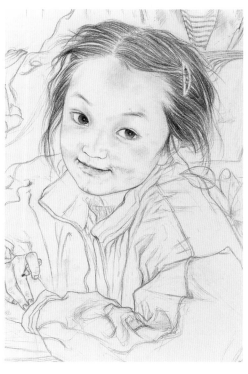

我在搜集素材时，被这两个孩子的样子深深吸引，虽然他俩生活在大山深处，那破旧的衣服、凌乱的头发或许有很多天没有清洗梳理过，但眼神中对于学习的认真，对于未来美好生活的渴望，对于城里来的老师的依赖和信任，都在明净与单纯的眼眸间流露无疑，毫无疑问这就是我想要的。

↑ **大山深处的守望**（局部）

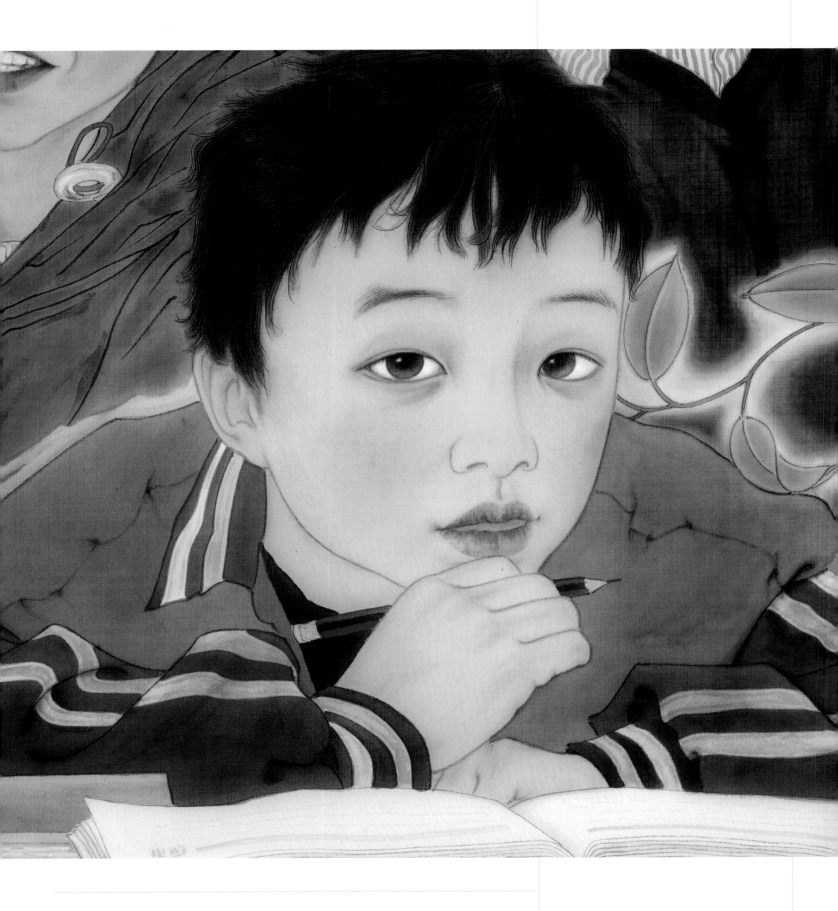

如何把平时学到的技巧运用到大型创作中是一个非常实际和具体的问题，组织画
面，设定安排人物情节，沟通众多人物之间的互动关系，画面所需要的情境设置等这
些问题都是在创作中必须要特别注意的点。

↑ 大山深处的守望（局部）

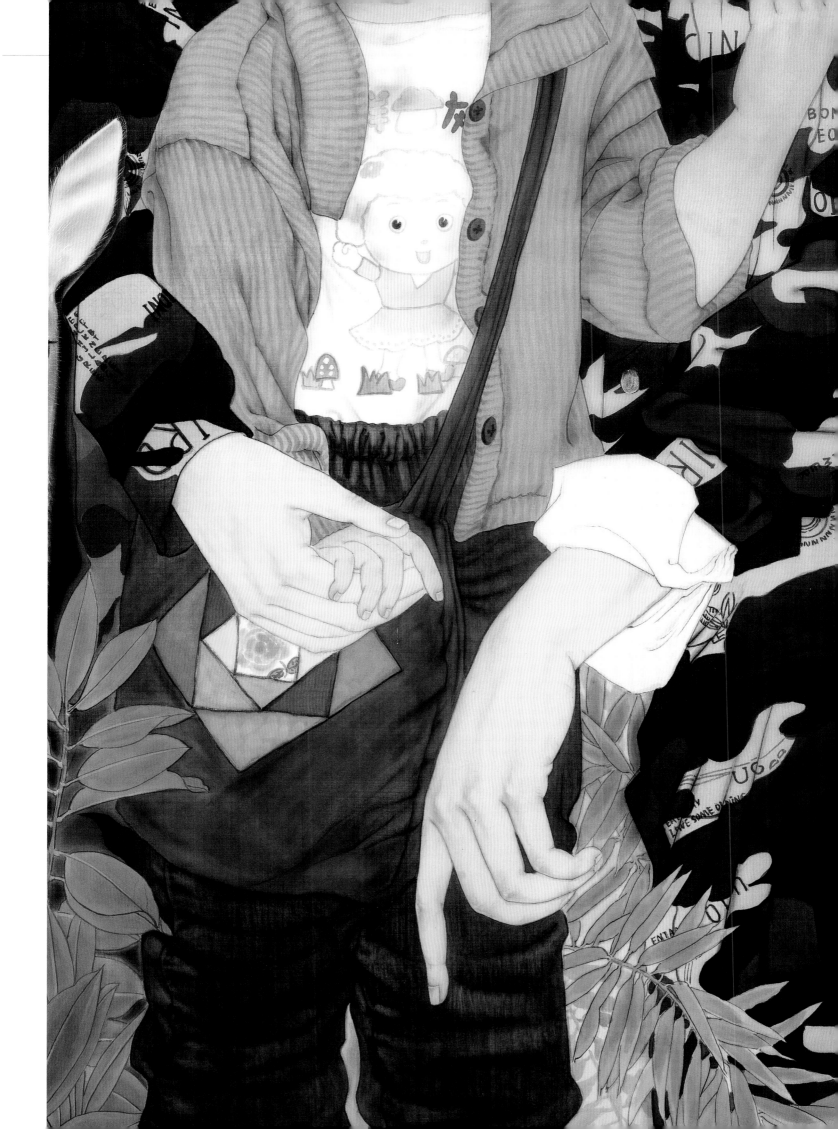

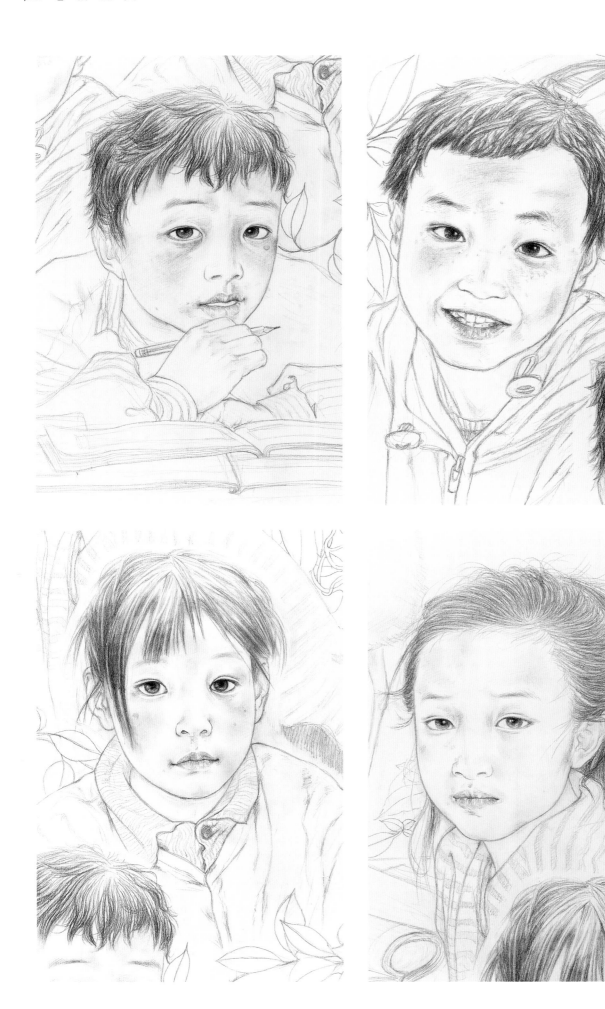

大山深处的守望（素描稿局部）

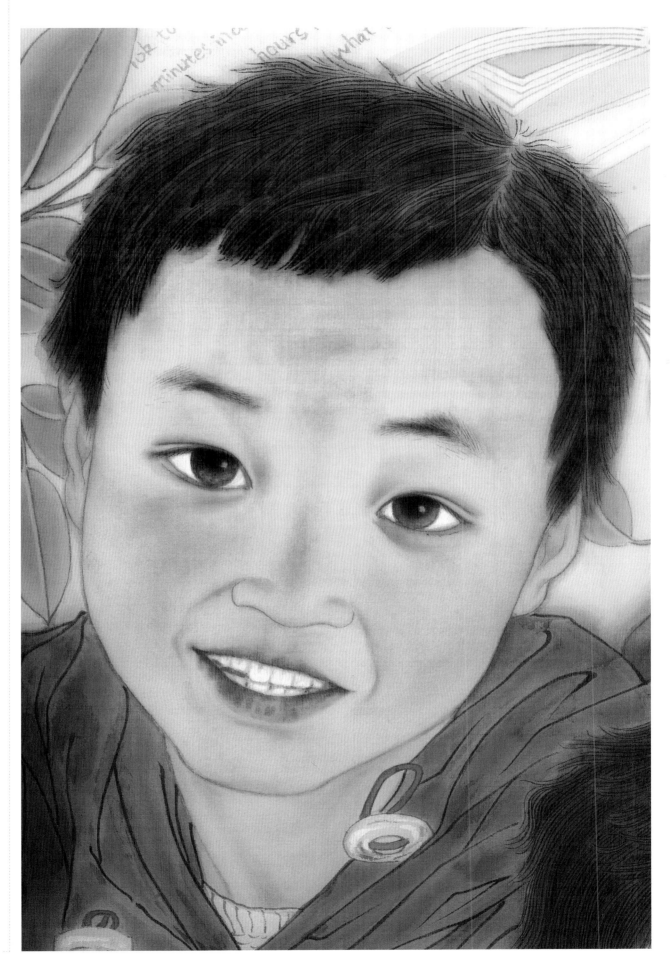

大山深处的守望（局部）

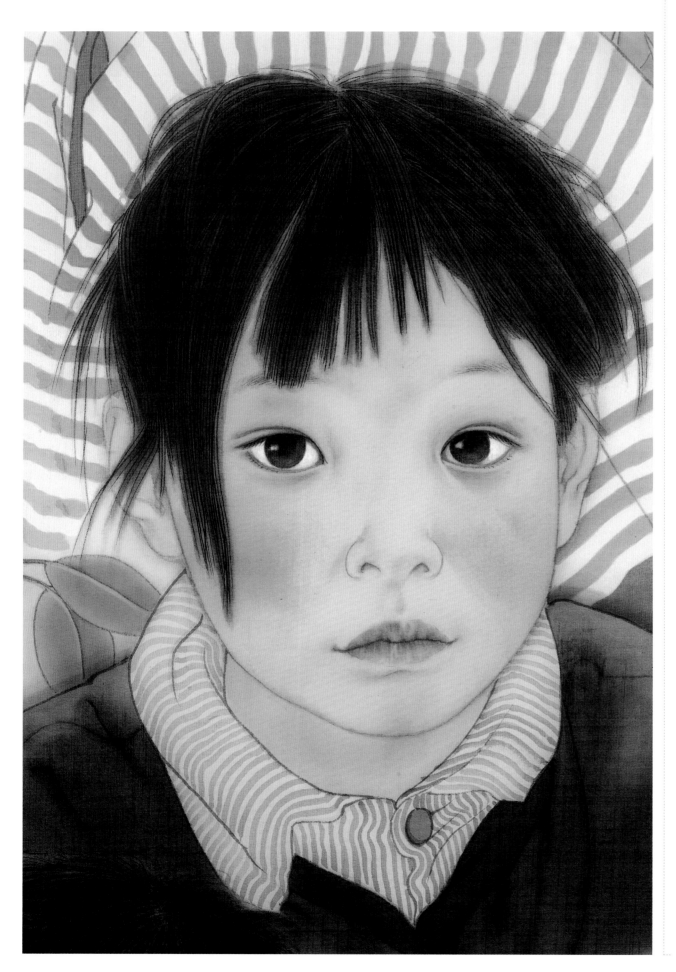

大山深处的守望（局部）

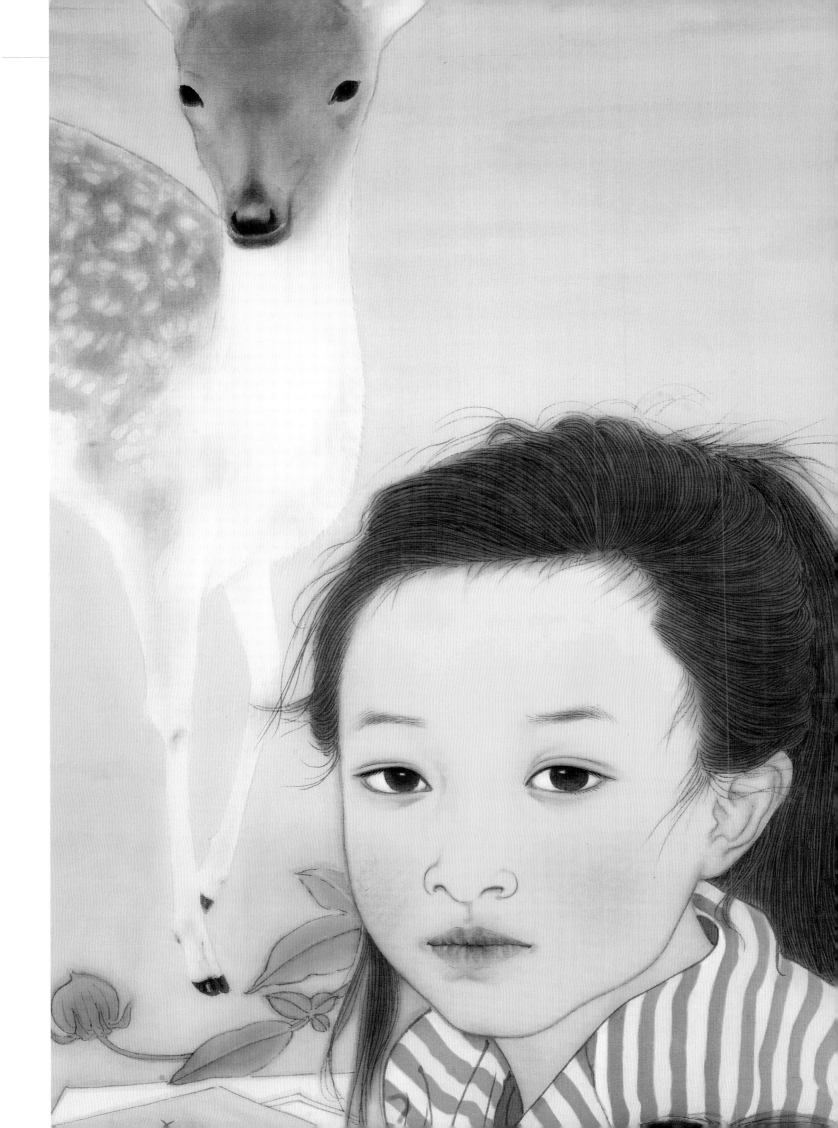

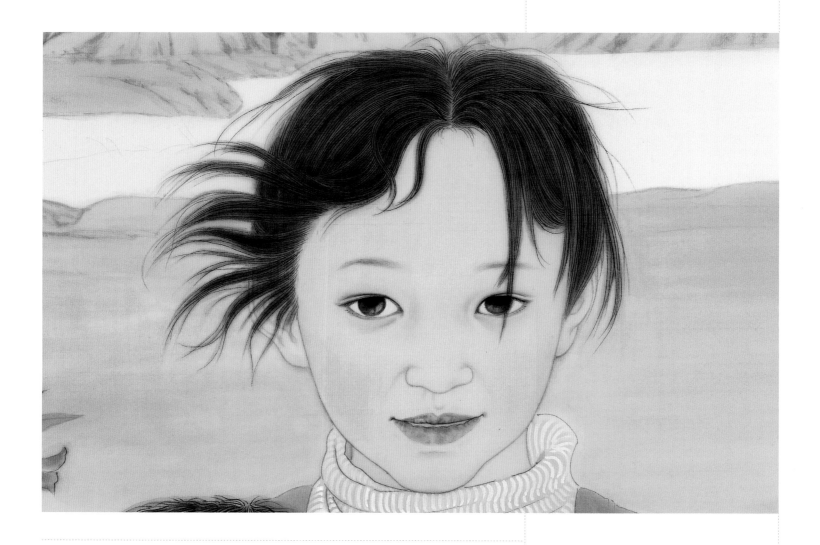

在此幅作品中画面里的每一个人物
形象都是根据画面的需要特别设置的，
其表情动态除了自身的生动，还要与整
体画面的情节设计与创作思想相互呼
应。当然形象的生动是画家准确表达创
作思想的关键。

↑ 大山深处的守望（局部）

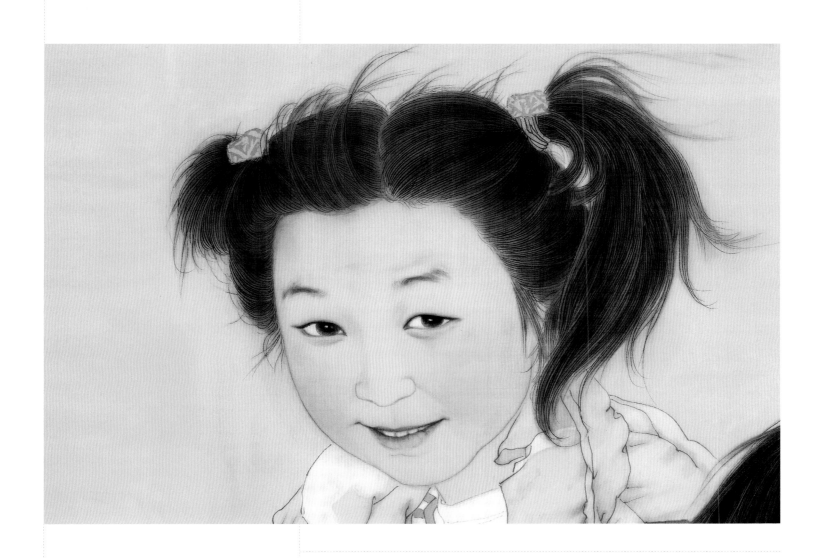

女孩子随风飘散的头发，略显羞涩的眼神，高挑的眉毛，可爱的单眼皮，这些特点都是突出人物形象显著的地方，微妙的细节把握是画面取胜的秘诀。

↑ 大山深处的守望（局部）

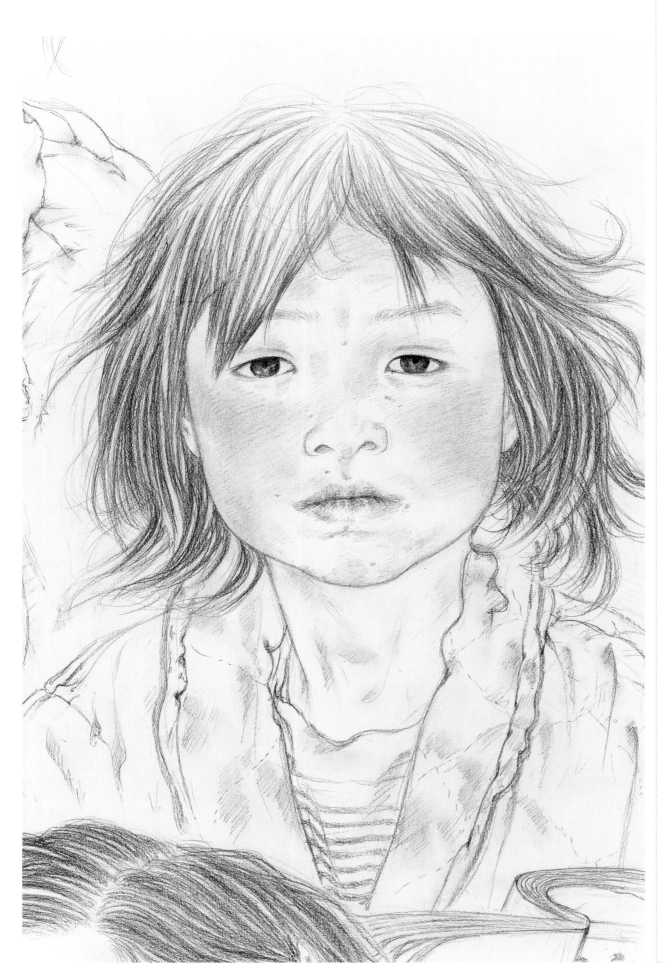

← 大山深处的守望（素描稿局部）

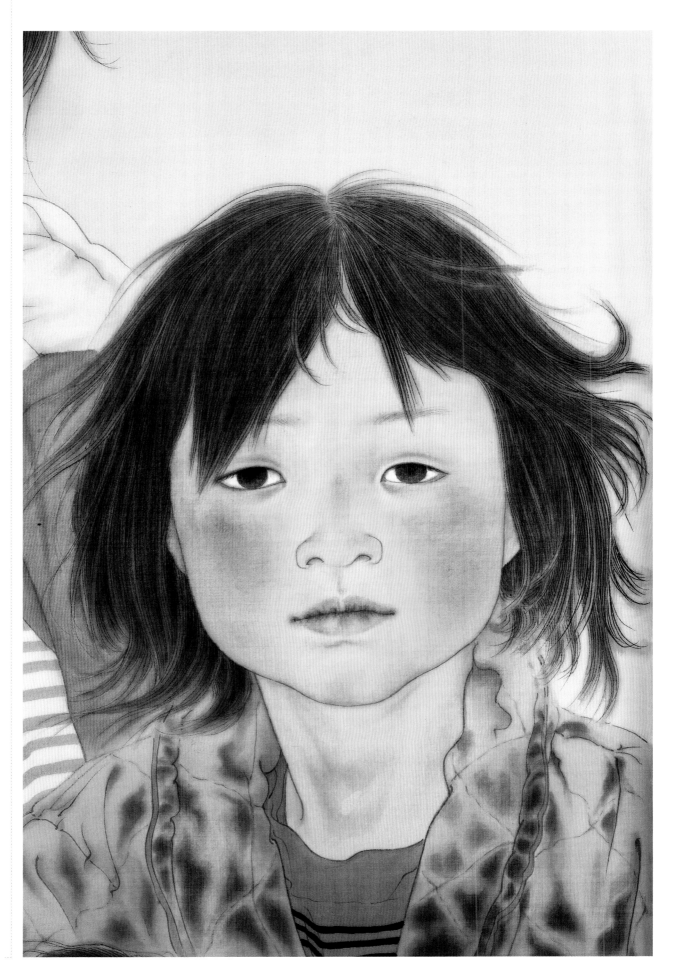

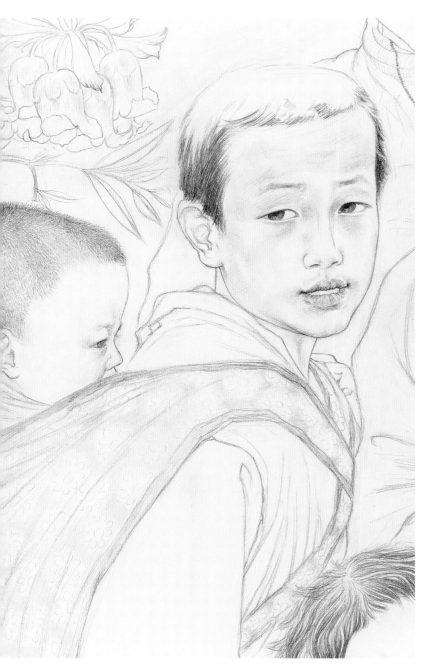
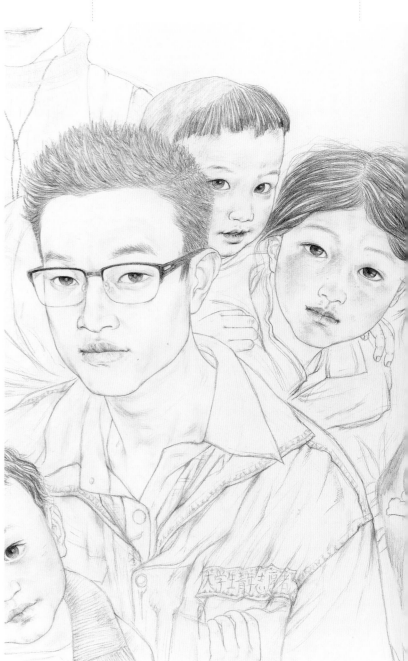

留守儿童身上总是过早地承担生活的负累和责任，这个少年身上即是如此。在与他的交谈中了解到父母出外打工，他带着弟弟与奶奶一起生活，除了学习还要帮助奶奶干农活和家务活，从他的眼神中体味到的不仅仅是少年的质朴与单纯，更多的是艰辛与成长。

↑ 大山深处的守望（素描稿局部）

大山深处的守望（局部）

后 记

　　岁月经年，从事绘画的年头如果从儿时在课本上的涂鸦开始算起，不知不觉间已经匆匆数十年，绘画对于我来说已经像吃饭睡觉一样自然，无需强迫去刻意地做什么，只要手随心动，把内心的欲念、感动和思考借助于画面的形式表达出来便了然。而如今，随着年龄的增长，艺术阅历的沉淀，绘画已经像生活的一部分如影随形，也是我成长所经历的点点滴滴的无声映照，从年少时的轻狂张扬到成熟女性的淡定从容，每一幅作品的出现都是成长过程的青春见证，无论它好或不好，都那么存在了，是心灵之水的流淌，思想之花的绽放，仿若花开亦无言般，但却缭绕着迷人的芬芳。

　　因为工笔绘画的特性使然，它不会有太过明显的冲突性表露于外，它总是那么温婉可人地存在着，透着清明顾盼，含着温润莹泽，在自身内部寻求着变换的涌动。这种涌动是画家内心的自觉与突破引发的渴望相互纠缠、拼命撕扯，企图在互相的残杀中冲破包围，只为那一点点微弱的光明。在历史的长河中，能够沉淀出一粒沙的能量也足以让人欣喜若狂了！

　　作为画家的道路单调又漫长，常年在画室里挥汗如雨，如痴如狂，努力地锤炼着小小的青涩的心灵，残酷地扼杀掉那一缕缕想要恣意生长的不安分的欲望，坚定地想要放飞梦想。我们怀揣着美丽的梦踯躅前行，无论有多少人在中途退场，庆幸的是我一路坚持了下来，绘画成为我的生活，我的工作，我的事业，在不断的颠覆与跋涉中慢慢成长。

　　这本画册已是我继2008年出版画册之后的第四本，虽然是第四本，但这本画册做得最用心，也是较为全面地囊括了我从艺二十余载间具有代表性的人物画作品。这么长时间没有出大型的画册，一是对自己的绘画作品一直不太满意，二是读博士及做博士后期间写论文的压力足够大，无暇顾及其他，只想沉淀几年，再作些微的总结和调整，此后整装将重新出发。书里呈现的作品只是自己成长过程中的一粒沙，它还不够深厚，也不够完美，但却是我从青葱时代慢慢走向成熟的点滴见证，也是我从本科、硕士、博士直至博士后经年岁月的学术研究与创作实践的洗练，希望通过这粒沙可以和大家共同分享我的喜怒哀乐。留恋顾盼，期盼放空的心灵再次鼓荡，在相互推挽中打开生命的本真！在跌宕浮沉中感受生命的滋味！涵养艺术的胸怀！

　　与大家共勉！

<div align="right">

袁玲玲

2018年3月

</div>